U0056533

優雅細緻的
自然風景水彩課程

小林 啓子

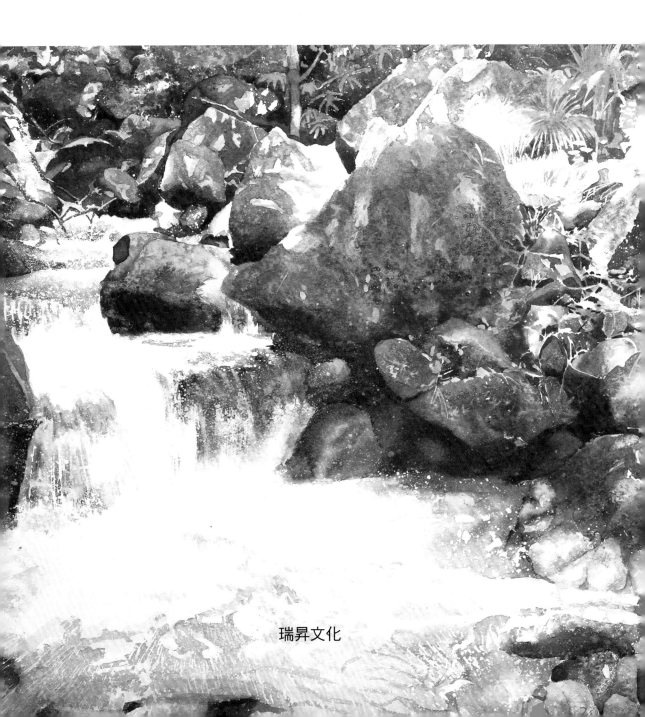

瑞昇文化

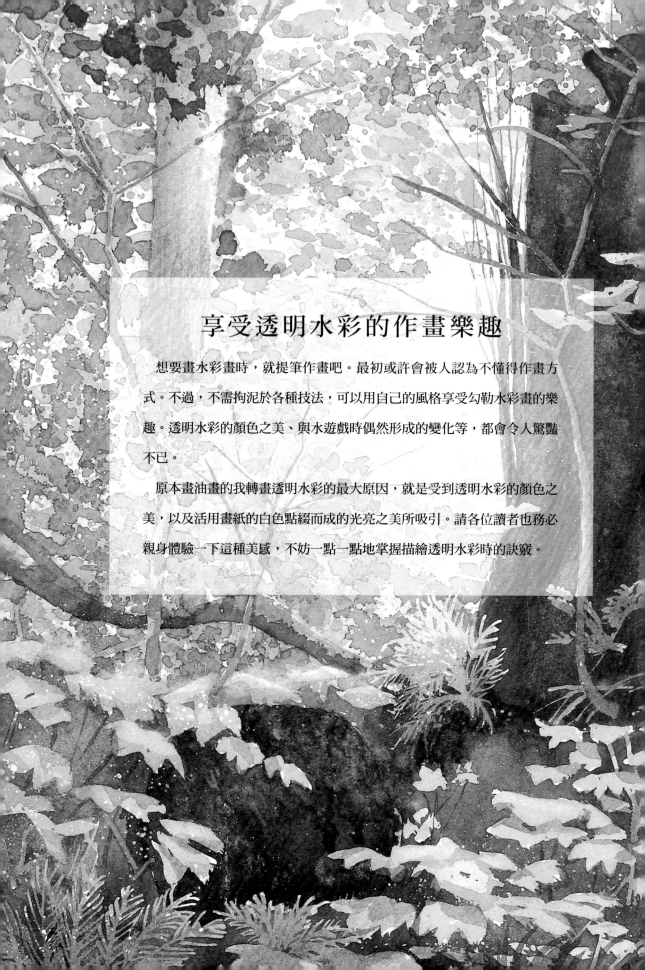

享受透明水彩的作畫樂趣

　　想要畫水彩畫時，就提筆作畫吧。最初或許會被人認為不懂得作畫方式。不過，不需拘泥於各種技法，可以用自己的風格享受勾勒水彩畫的樂趣。透明水彩的顏色之美、與水遊戲時偶然形成的變化等，都會令人驚豔不已。

　　原本畫油畫的我轉畫透明水彩的最大原因，就是受到透明水彩的顏色之美，以及活用畫紙的白色點綴而成的光亮之美所吸引。請各位讀者也務必親身體驗一下這種美感，不妨一點一點地掌握描繪透明水彩時的訣竅。

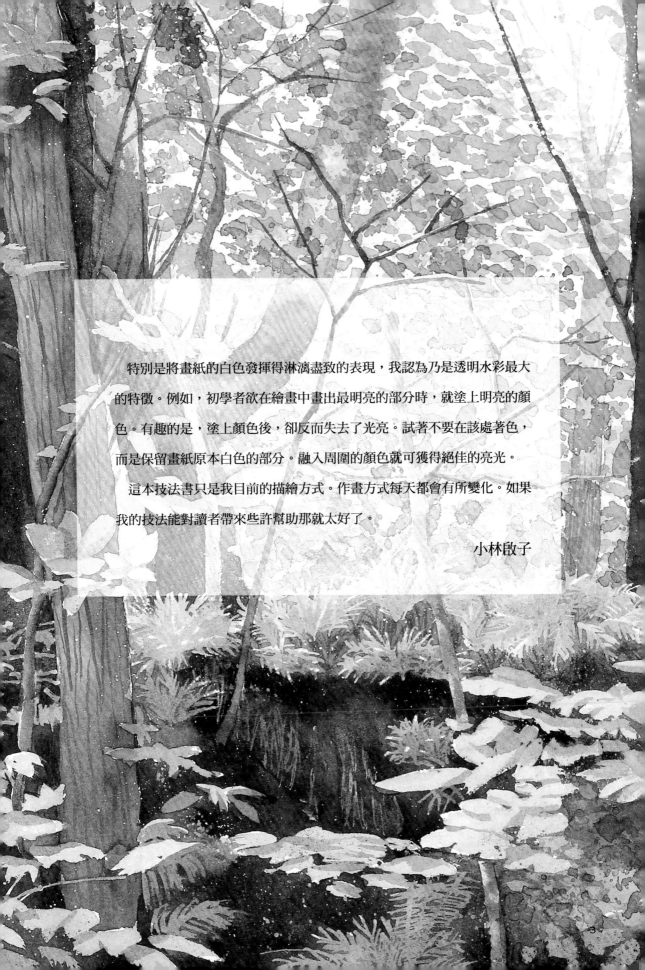

　　特別是將畫紙的白色發揮得淋漓盡致的表現，我認為乃是透明水彩最大的特徵。例如，初學者欲在繪畫中畫出最明亮的部分時，就塗上明亮的顏色。有趣的是，塗上顏色後，卻反而失去了光亮。試著不要在該處著色，而是保留畫紙原本白色的部分。融入周圍的顏色就可獲得絕佳的亮光。

　　這本技法書只是我目前的描繪方式。作畫方式每天都會有所變化。如果我的技法能對讀者帶來些許幫助那就太好了。

<div align="right">小林啟子</div>

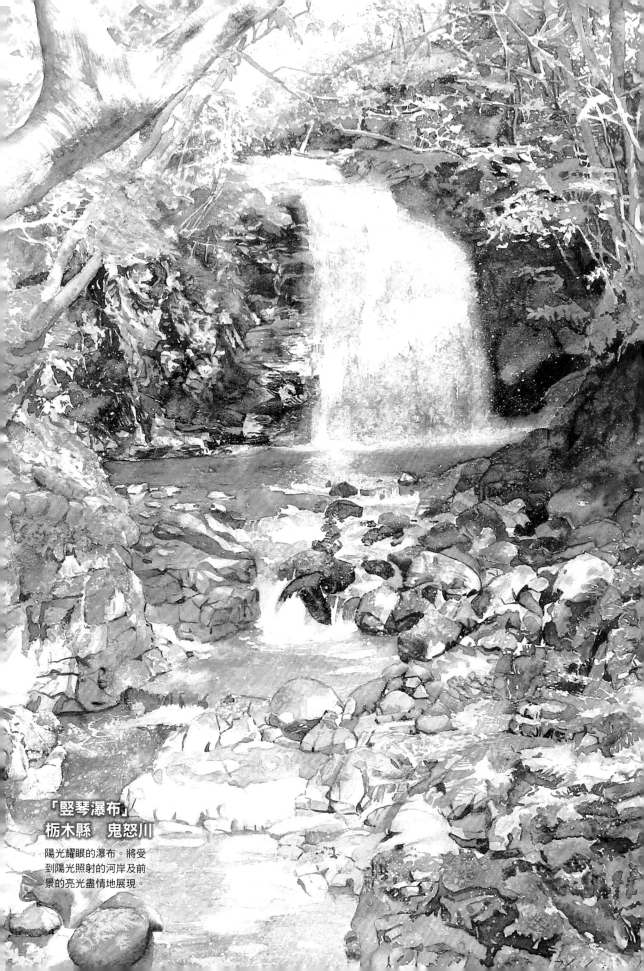

「豎琴瀑布」
栃木縣　鬼怒川

陽光耀眼的瀑布。將受到陽光照射的河岸及前景的亮光盡情地展現。

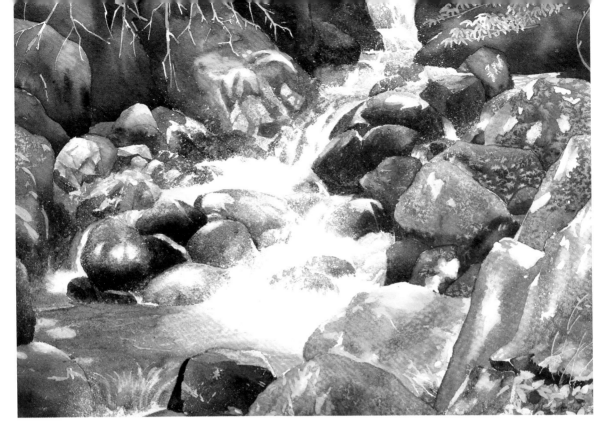

「長滿青苔的山澗Ⅱ」
神奈川縣　畑宿

神奈川縣畑宿的山間溪流。描
繪溪間水流與斑點式灑落的陽
光。實際的溪流岩石更為複
雜，此處略去。

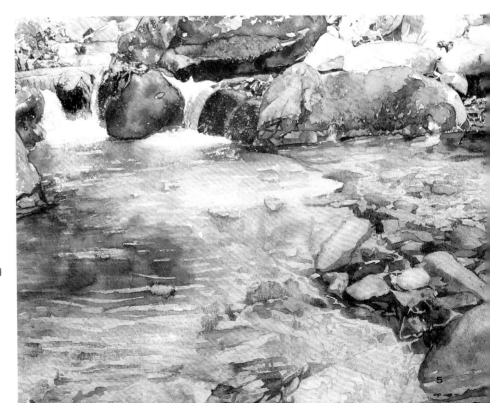

「冬日的潺潺溪流」
栃木縣　鬼怒川

為表現出寒冬季節潺潺
溪流的景象，而壓抑色
調。

5

contents

Part.1　樹木與花草

本書的使用方式

若一開始就想要描繪整體風景，會有不知從何處著手才好的困惑。因此，本書首先在Part.1～3，分為「樹木與花草」、「水與水岸」、「天空與道路」三部分，逐一介紹描繪自然風景時經常出現的主題圖案之描繪方式。

接著，在最後的Part.4「一幅畫作」中，以前面介紹過的主題圖案作為精選集，介紹一幅作品的描繪方式。藉由這樣的編排方式，可以從初階部分開始逐步學習形成畫作，請務必加以運用。

Part.2 水與水岸

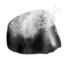

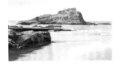
Part.3 天空與道路

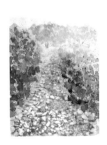
Part.4 一幅畫作

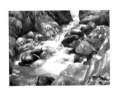

基本技法

描繪透明水彩畫時經常使用的5種基本技法。

最基本

技法❶ 濕中濕（Wet-in-wet）

是最常使用到的，基本中的基本技法。以水分或較多水分化開的水彩顏料著色，在水彩未乾前，重疊塗上顏料（需較最初的顏色還深），可產生出「朦朧」的效果。

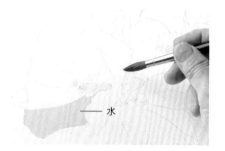

1. 在1瓣的花瓣上塗上水。

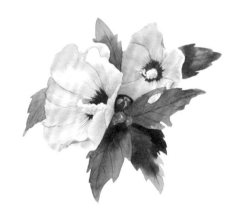

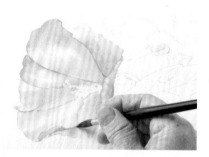

2. 在水未乾前塗上顏色，使之產生渲染。其他花瓣也以同樣方式著色。

技法❷ 鹽

塗上水彩顏料後，在未乾前撒上鹽。鹽會吸取周圍的顏料，可形成各種有趣的圖案。本書中，表現青苔時會大量使用這方法。

1.

著色，在未乾前撒上鹽。

Point ▶ 在水彩顏料未乾前撒上鹽。利用水量形成各種圖案。

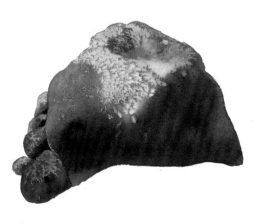

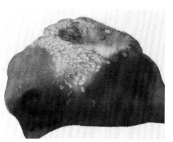

2.

乾掉後，小心翼翼地將鹽去除。

Point ▶ 鹽若一直附著會傷到畫紙，需去除乾淨。

技法❸ 乾筆法（Dry Brush）

不大使用水分作畫的一種技法。將畫筆的水分去除，以輕輕擦過般的感覺著色。

1.

將筆（筆刷）的水分去除，有如輕輕擦過般地塗色。

Point ▶ 筆（筆刷）以稍硬者較佳。

2.

塗上不同顏色時，也需將筆（筆刷）的水分拭去之後再作畫。

技法❹ 遮蓋（Masking）

在不想上色的部分塗上留白膠（或遮蓋膠帶（Masking Tape））後在上面著色。所謂的「留白」。

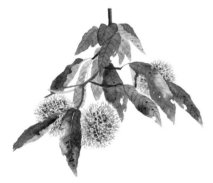

1.

在不擬著色的部分塗上留白膠（此處為毬果）。

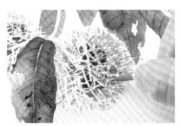

2.

全部塗上顏色後再將留白膠揭下，在細部塗上顏色。

技法❺ 潑濺（Sputtering）

用畫筆或牙刷蘸上顏料或留白膠，敲打彈濺到畫紙上形成斑點。

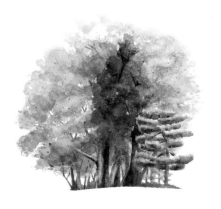

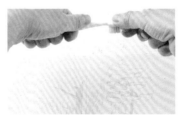

╲ **使用牙刷** ╱

將牙刷蘸上留白膠，用手指敲打彈濺。

Point ▶ 想要製作細斑點時使用這種方式。

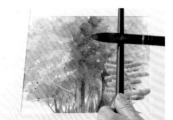

╲ **使用畫筆** ╱

使畫筆蘸上顏料（或留白膠），用粗筆敲打潑濺。

基本&方便使用的畫具

介紹作畫時的基本畫具,以及方便使用的畫具。

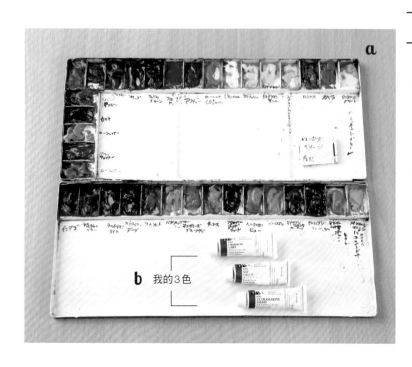

調色盤&水彩顏料

a 調色盤
有不鏽鋼製及塑膠製。事先在調色盤上調好顏色可方便作畫。

b 水彩顏料
本書基本上使用的是好賓(Holbein)牌的水彩顏料。
※本書在顏料名稱之後標示☆等記號者,為好賓以外的廠牌。

「我的3色」

將緋紅(Crimson Lake)、樹綠色(Sap Green)、群青色(Ultramarine)(淡)這三種顏色稱為「我的3色」,為調色之基本(有關「我的3色」→P12)。

畫筆

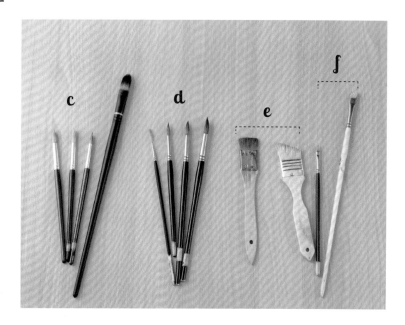

c 尼龍筆
主要用於描寫及遮蓋時使用。最右邊的粗筆於潑濺時很方便使用。

d 西伯利亞貂毛筆
西伯利亞貂(Kolinsky)就是俗稱黃鼠狼的一種。貂毛筆為兼具彈性與柔韌的筆。

e 排筆
左邊為馬毛,右邊為豬毛。馬毛用於塗繪水分;豬毛則用於乾筆法時使用。

f 豬毛的筆
將筆尖切掉後使用。因豬毛粗硬,最適合於乾筆法,以及去除已上色的顏料時使用。

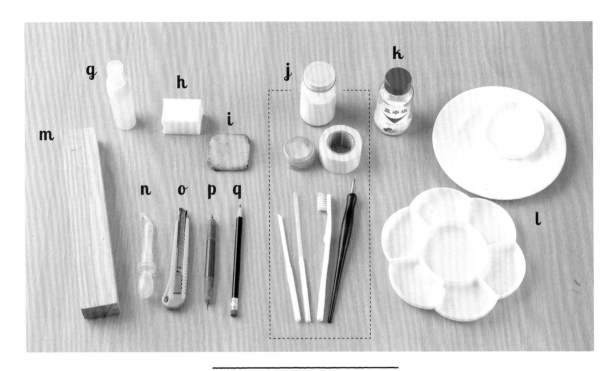

其他用具

g　噴霧瓶
調色盤的顏料凝固時,或因為表現而欲將已上色的顏料除去,或想增添變化時使用。

h　高氣密海綿
將已塗上的顏色去除或修正時使用。

i　橡膠製的豬皮膠(Rubber Cleaner)
剝除留白膠遮蓋時使用,若有的話會很方便。

j　遮蓋的用具
留白膠、蘸在畫筆上的肥皂、遮蓋膠帶、用於塗敷留白膠時的吸管、牙刷、蘸水筆。

k　鹽
本書主要用於繪製青苔圖案時使用。建議使用精製鹽(食用鹽)。

l　器皿
大量調配顏色時,只有調色盤會不敷使用。下方的梅花盤隔開6~7格,很方便。

m　木條
放在紙的下方,想要傾斜時很方便。使用於使顏色流動時等方面。

n　滴管(spuit)
在調色盤上欲大量調配顏色時補充水分之用。

o　美工刀
削鉛筆時當然可用,削去圖畫,製作明亮部分(highlight)時也可使用。

p　鐵筆
本來使用於複寫等方面,尖端為鐵製的書寫用具。使用於描繪葉脈及細膩之處。也可用竹叉或牙籤取代。

q　鉛筆
描繪畫稿時使用。建議使用B~2B的深色鉛筆。

其他…

橡皮擦
請預先準備橡膠製的橡皮擦與軟橡皮擦這兩種即可。

筆洗
洗筆時使用。準備有隔間的,或另備2~3個筆洗筒。

「我的3色」
色圖（color chart）

將樹綠色（Sap Green）、群青色（Ultramarine）（淡）、緋紅（Crimson Lake）這三種顏色稱為「我的3色」，作為基本顏色。以這三種顏色搭配，可調配出除了黃色與橘黃色以外的各種色彩變化（Color Variation）。

所謂的
「我的3色」…

樹綠色

群青色（淡）
緋紅

使用這3種顏色可調配出各種顏色。

樹綠色中加入群青色（淡）

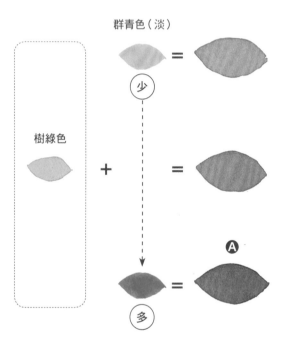

樹綠色中加入緋紅

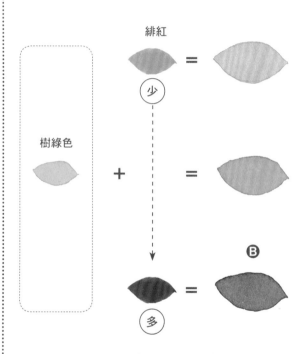

其次為Ⓐ中加入緋紅

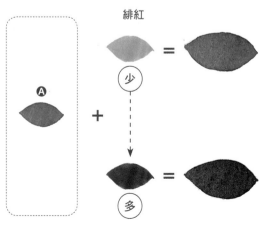

其次為Ⓑ中加入群青色

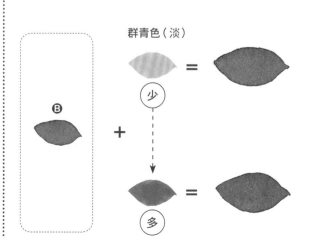

12

預先調配好
紅色系、藍色系、綠色系

混合這三種顏色可產生出各種顏色。首先將這三種顏色混合，預調成深濃的「紅色系」、「藍色系」、「綠色系」。使用時加以稀釋變淡，再加入顏色後就可調配成各種顏色，非常方便。

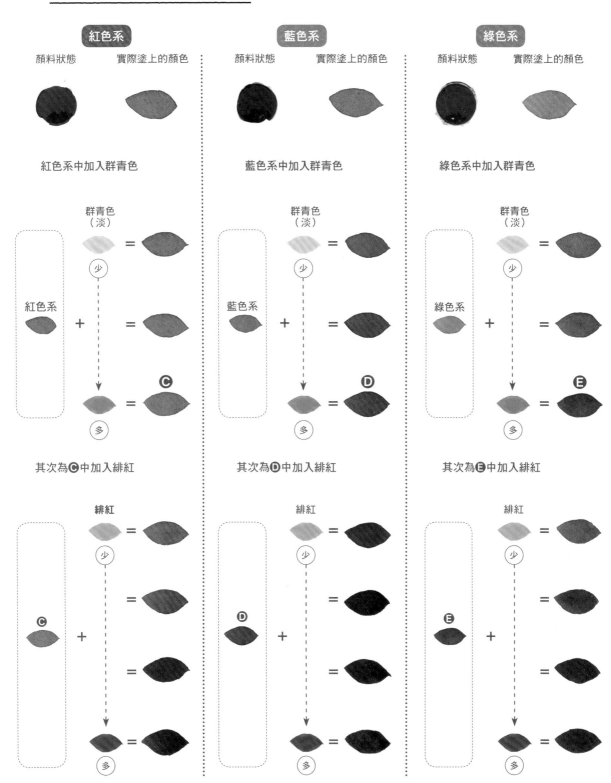

| 紅色系 | 藍色系 | 綠色系 |

顏料狀態　　實際塗上的顏色

紅色系中加入群青色　　藍色系中加入群青色　　綠色系中加入群青色

群青色（淡）

紅色系　+　=　　　ⓒ
藍色系　+　=　　　ⓓ
綠色系　+　=　　　ⓔ

少　多

其次為ⓒ中加入緋紅　　其次為ⓓ中加入緋紅　　其次為ⓔ中加入緋紅

緋紅

ⓒ　+　ⓓ　+　ⓔ　+

少　多

勾勒底稿

首先，決定整體的構圖後，描繪輪廓。之後，畫上實線作出形狀。

1. 邊觀看主題圖案，邊決定整體構圖。

Point ▶ 並非描繪圖形的形狀，而是首先需決定整體的位置。

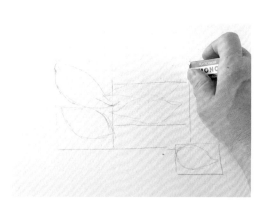

2. 掌握粗略的形狀，描繪「輪廓」後，將丨的線擦掉。輪廓的線也畫得淺淺的。

Point ▶ 不需仔細地描繪輪廓，掌握粗略形狀即可。

4. 輪廓與葉脈等也加以描繪。

3. 畫上實線。葉子上的孔洞也仔細畫上。

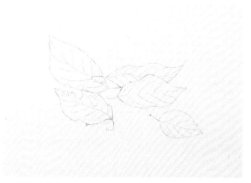

5. 全部描繪完成後，用橡皮擦擦淡。

Part.1

樹木與花草

描繪一棵樹木

以樹木為背景的一部分，作為主題圖案描繪的畫作頗多，本篇則以樹木為基本主角，介紹其作畫方式。作為主角需細膩描繪，作為背景則簡略勾勒，此為一大重點。此處所畫的是白樺樹。樹幹為白色，因此，此次背景採用淺藍色。

「我的3色」（P12）

緋紅

群青色（淡）

樹綠色

錳藍色（Manganese Blue Nova）

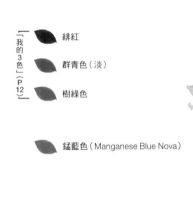

⚫ 勾勒底稿

1. 輕輕擦拭鉛筆所描繪的輪廓與畫稿的線（勾勒底稿→P14）。

⚫ 遮蓋

2. 將畫筆在裝有洗滌液的容器內蘸濕。

3. 將畫筆蘸上肥皂。

Point ▶ 可防止留白膠過於滲入畫筆,避免之後凝固。

4. 將畫筆蘸上留白膠。

Point ▶ 以水:留白膠為4:6的比例,再滴入1~2滴的中性洗滌劑,可使留白膠鬆散而容易描畫(但需注意,過於稀釋的話,留白膠會失效)。

● 塗上背景

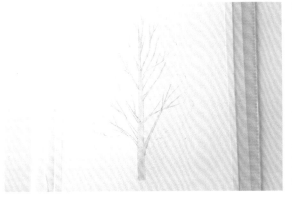

5. 將樹幹與樹枝全部塗上留白膠。

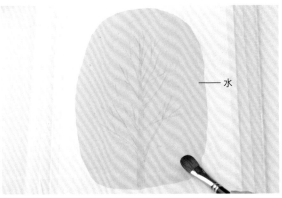

— 水

6. 樹木的周圍塗水。

● 塗樹幹與樹枝

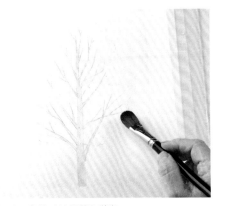

7. 在水未乾前,背景以淡錳藍色著色。

Point ▶ 由於已塗上留白膠,在樹木上塗色是OK的。

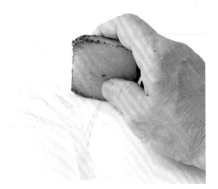

8. 整體乾掉後,將所有的留白膠剝下。

Point ▶ 不論是使用橡膠製的豬皮膠,還是指頭擦拭都無妨。

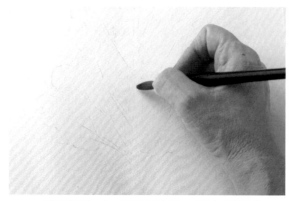

9. 運用「我的3色」調配成淺綠色，塗在粗的樹幹上。

10. 運用「我的3色」調配成褐色，在未乾前描繪樹幹外皮。

11. 運用「我的3色」調配成淺綠色，在未乾前塗在垂著樹葉的樹幹上方。

Point ▶

在未乾前，用面紙壓拭，形成光線照射的部分。

12. 在未乾前，用鐵筆畫入圖案。

13. 運用「我的3色」調配成深褐色，畫上圖案。

Point ▶ 所謂的鐵筆就是尖端是鐵製的書寫用具。利用鐵筆所做出的凹痕，顏料滲入後可形成線條。也可用竹叉或牙籤取代。

● 塗上樹葉

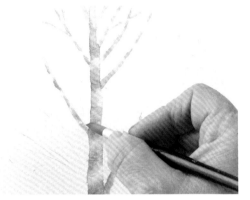

14. 樹枝著色。塗上淺樹綠色,與10、11一樣方式上色。

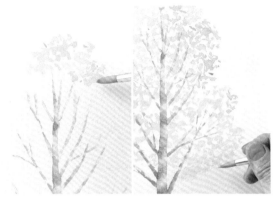

15. 以樹綠色的濃淡層次塗在樹葉的基部上。微微地移動畫筆,需注意避免向固定的方向移動。

Point ▶ 由淺色開始依序重疊塗上。在未乾前一氣呵成。

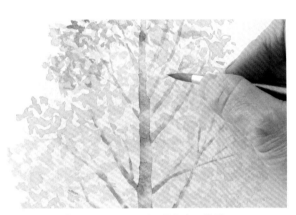

16. 運用「我的3色」調配成深綠色畫入葉影。

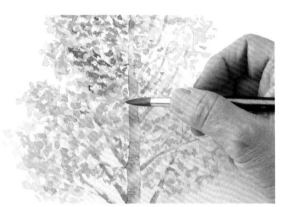

17. 運用「我的3色」再調配成更深的綠色畫入葉影。

● 潤飾後完成畫作

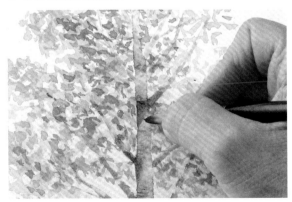

18. 運用「我的3色」調配成深褐色,一邊調整樹幹及樹枝陰影部分一邊著色。

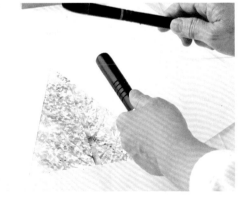

19. 運用「我的3色」調配成深綠色,使畫筆蘸上顏色後,以粗筆敲打彈濺,進行潑濺。

Point ▶ 不需潑濺的部分可用紙張保護。

描繪遠景的樹木

遠景的樹木不需過於細描,可快速地畫成。為避免樹葉顏色單調,著色時需注意顏色的濃淡。描繪樹葉時,由始至終,趁濕潤之際一氣呵成,可使顏色自然融入。此外,邊思考光線進入的方向邊描繪,可以作成立體的畫作。

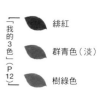

「我的3色」(P12)

緋紅

群青色(淡)

樹綠色

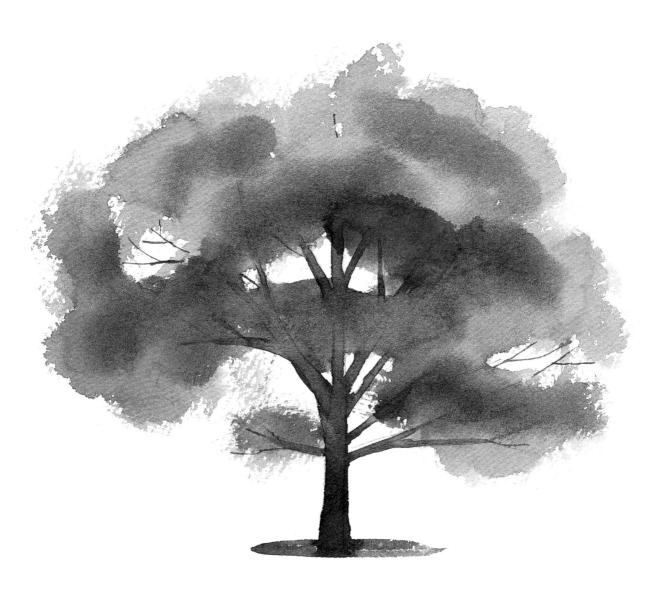

● 勾勒底稿

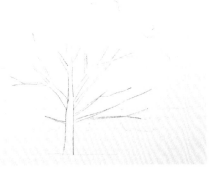

1. 輕輕擦拭鉛筆所描繪的輪廓與畫稿的線（勾勒底稿→P14）。

● 著色樹幹與樹枝

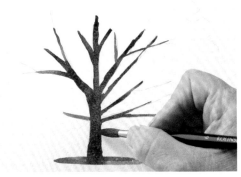

2. 運用「我的3色」調配成深褐色，將樹幹與樹枝著色。

● 樹葉著色

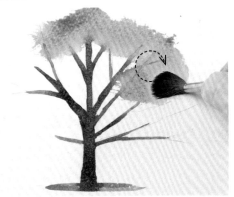

3. 運用「我的3色」調配成綠色，在2未乾前，邊旋轉畫筆邊塗上葉子的顏色。

Point ▶ 移動畫筆時，需避免以固定方向塗色。

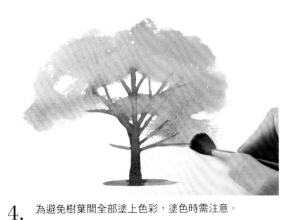

4. 為避免樹葉間全部塗上色彩，塗色時需注意。

Point ▶ 樹葉與樹枝之間，因之後需描繪細的樹枝，可先空著不塗。

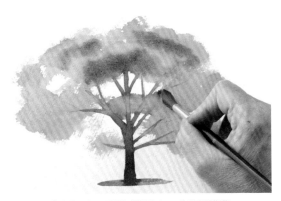

5. 運用「我的3色」調配成深綠色，使葉影朦朧。

● 潤飾後完成畫作

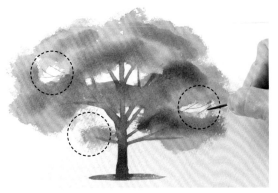

6. 運用「我的3色」調配成深褐色，在樹葉與樹葉之間描繪細的樹枝。

一棵樹木的形態　各種變化

遠景的樹木

描繪風景時，遠景大多會將樹木入畫。位於遠方的樹木若過於寫實，則會失去遠近感。可予以簡略化，製造近前與遠方的差異。

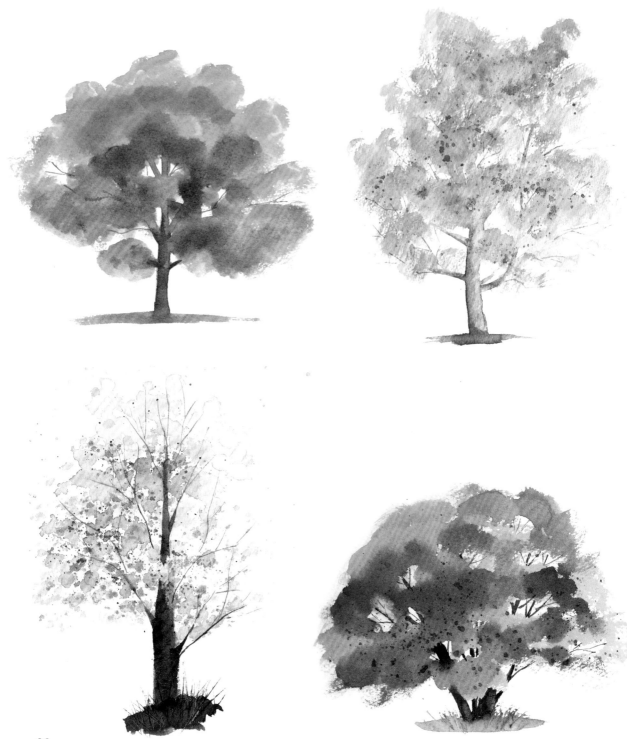

主角的樹木

主角的樹木（位於近前方的樹木）需詳盡地描繪。留意樹葉的擴展、形狀及光的方向等，細膩地描繪。

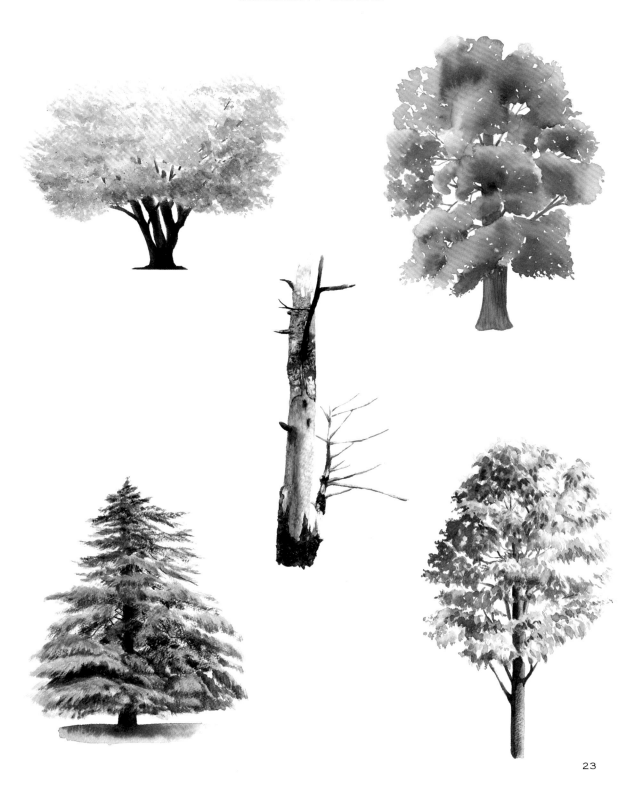

描繪眾多樹木

基本上與P16「描繪一棵樹木」的方法一樣。樹木的數量增加,在近前方的樹木與遠處的樹木,其顏色與描繪方式需有所差異,產生出抑揚頓挫、層次分明的感覺。位於遠方的樹幹如往深處而去般降低色調,就可產生出遠近感。此處並不只是描繪同種類的樹木,在右方也加入松樹。

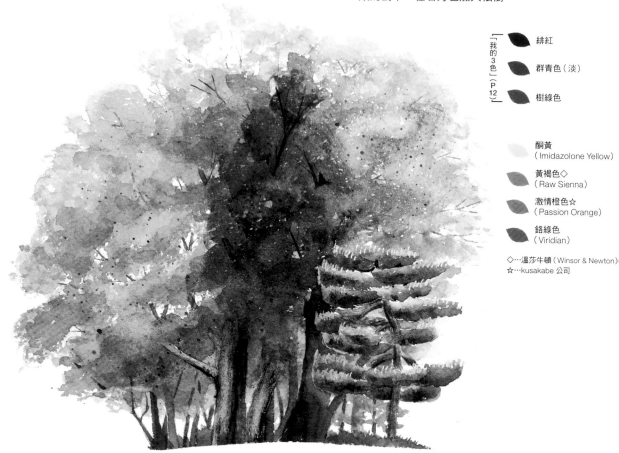

<table>
<tr><td rowspan="3">「我的3色」(P12)</td><td></td><td>緋紅</td></tr>
<tr><td></td><td>群青色(淡)</td></tr>
<tr><td></td><td>樹綠色</td></tr>
</table>

酮黃
(Imidazolone Yellow)

黃褐色◇
(Raw Sienna)

激情橙色☆
(Passion Orange)

鉻綠色
(Viridian)

◇⋯溫莎牛頓(Winsor & Newton)
☆⋯kusakabe 公司

勾勒底稿

1. 輕輕擦拭鉛筆所描繪的輪廓與畫稿的線(勾勒底稿→P14)。

遮蓋

2. 在粗的樹幹上用筆塗上留白膠(遮蓋→P16)。

3. 將右邊的松樹塗上留白膠。微細的部分並非用筆,而是用吸管塗敷。

Point ▶

將吸管前端的斜面朝上塗敷,若朝下,在吸管內的留白膠會滴下來。

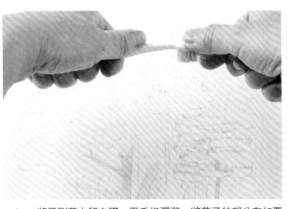

4. 將牙刷蘸上留白膠,用手指彈濺,將葉子的部分有如覆蓋般地潑濺。

Point ▶

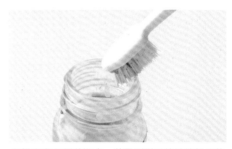

在裝有留白膠的瓶中,將牙刷刷毛的前端部分蘸入一半,在瓶口將多餘的留白膠抹掉後使用。若將牙刷前端全部蘸入,或不抹掉多餘的留白膠就使用的話,留白膠會有滴落的情形。

● 塗繪樹幹的底色　　● 塗繪葉子

5. 以樹綠色、群青色(淡)調配成淺藍色塗繪樹幹。

Point ▶ 之後要塗繪時,為避免樹幹與周圍同化,需將顏色薄薄地塗繪,作為記號。

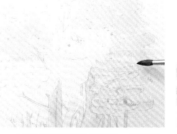

6. 以酮黃與樹綠色的混色,塗葉子的底色。將畫筆輕輕移動,需注意避免往固定方向移動。

Point ▶ 由淺色開始依序疊色。

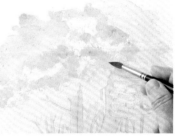

7. 在6的顏色再加上樹綠色,塗成深色,在未乾前塗上葉影。

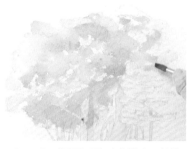

8. 在7的顏色再加上樹綠色，塗繪深色部分。

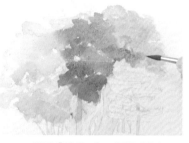

9. 運用「我的3色」調配成綠色，將中央的樹葉顏色塗成深濃。邊構思右側光線，邊以黃褐色產生變化。

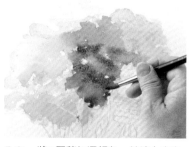

10. 將9再稍加深顏色，並塗上中央深綠葉子部分的葉影。

● 塗繪右下的松樹

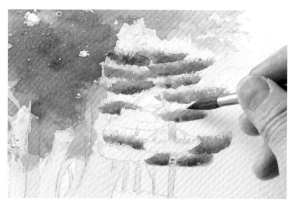

11. 在輪廓部分，使用與相鄰葉子同樣的顏色，將葉子以點狀畫入。

12. 用樹綠色著色松葉。在未乾前，重疊塗上酮黃與樹綠色的混色。

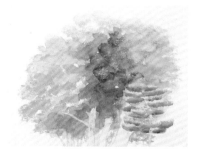

13. 確認整體後，不足之處補加顏色，進行微調。

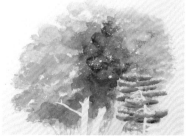

14. 乾掉後，將遮蓋部分全部剝下。

Point ▶ 潑濺部分等細微之處，會有無法順利剝下的情形，可用手指邊確認觸感邊小心地剝下。

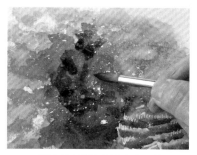

15. 不自然及留白過多之處需補加顏色，使之自然地渲染。

Point ▶ 補加顏色以外，也可用蘸濕的畫筆使顏色渲染。

● 樹幹的著色

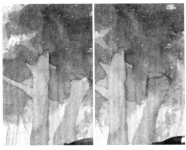 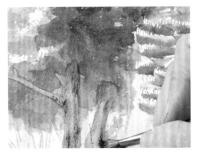 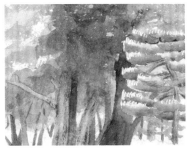

16. 運用「我的3色」調配成淺灰色，塗繪中央兩棵樹幹。運用「我的3色」調配成帶有灰色的淺綠色，在未乾前，渲染與樹幹之間的接觸點。

17. 運用「我的3色」調配成帶有綠色的褐色，用乾筆法重疊樹皮與影子部分（乾筆法→P9）。

18. 右邊的松樹幹也與16、17同樣方式塗色。運用「我的3色」調配成深灰色，塗繪松樹左側樹幹。運用「我的3色」調配成藍綠色，塗繪遠景的樹木。

● 潤飾後完成畫作

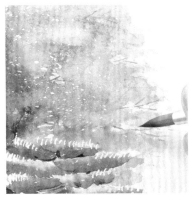 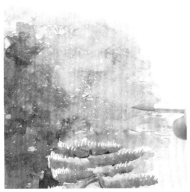 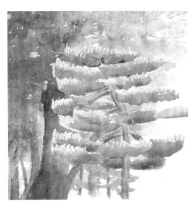

19. 運用「我的3色」調配成褐色，在葉子與葉子之間描繪細的樹枝。

20. 以淺激情橙色及酮黃，補強描繪葉子的明亮部分。

21. 以淺酮黃塗繪右邊松樹葉子的上部。

 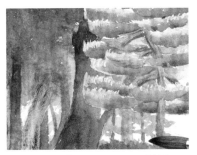

22. 將極淺的鉻綠色塗在全部葉子上。

Point ▶ 畫上淺鉻綠色，予人葉子鮮明的印象。

23. 運用「我的3色」調配成綠色，描繪下方的草。

Point ▶ 畫稿幾乎都未描繪草，因此隨筆畫入即可。

24. 運用「我的3色」調配成深綠色。讓畫筆蘸有顏料後，用粗筆敲打潑濺。

Point ▶ 不需潑濺的部分可用紙張保護。

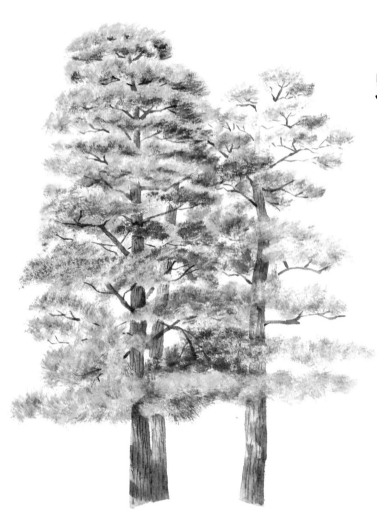

眾多樹木的形態
各種變化

松樹

生長於庭園的松樹。需避免破壞
修剪過後的美麗姿態。樹葉用乾
筆法描繪。

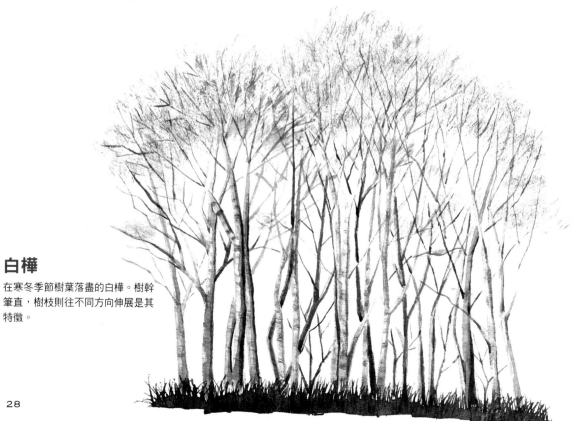

白樺

在寒冬季節樹葉落盡的白樺。樹幹
筆直，樹枝則往不同方向伸展是其
特徵。

針葉樹

樹葉細硬，呈針狀。由於是描繪自然生長的樹木，需將樹葉畫成強而有力的印象。

銀柳

在水岸經常可見楊柳類，其中生長在水濱的就是銀柳。樹枝也會從根部長出並扎根。

櫸樹等雜木林

樹幹使用留白膠後描繪。最後以深色潑濺，使樹木產生變化。

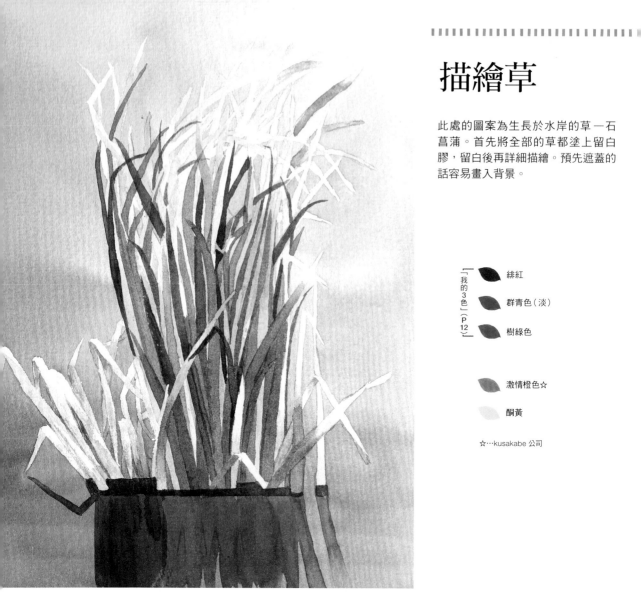

描繪草

此處的圖案為生長於水岸的草—石菖蒲。首先將全部的草都塗上留白膠，留白後再詳細描繪。預先遮蓋的話容易畫入背景。

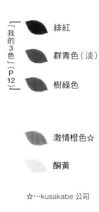

［我的3色］（P12）

- 緋紅
- 群青色（淡）
- 樹綠色

- 激情橙色☆
- 酮黃

☆…kusakabe 公司

● 勾勒底稿

1. 描繪畫稿（勾勒底稿→P14）。

Point ▶ 一遮蓋，鉛筆的線就會消失，需勾勒出較深的底稿。

● 遮蓋

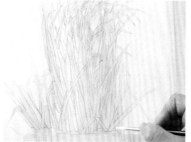

2. 將全部的草塗上留白膠（遮蓋→P16）。

Point ▶ 由於要使底下的線整齊劃一，需預先貼上遮蓋膠帶。

● 塗繪背景（水）

3. 運用「我的3色」調配成3階段深淺不同的藍色，由深色依序疊色。

Point ▶ 欲從下部開始塗上深色，因此需將圖畫上下顛倒放置。在圖的下方預先放入木條或底座，形成傾斜。

● 遮蓋　　　　　　　● 畫草

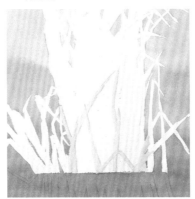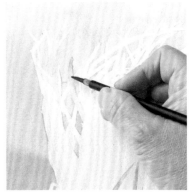

4. 待乾了後，將所有的留白膠剝下。

5. 對近前方的草塗上留白膠。

6. 描繪中央部分的草。運用「我的3色」調配成淺褐色及綠色，並塗上。葉子尖端枯萎的部分則塗上褐色或淺激情橙色。

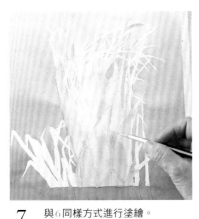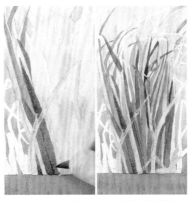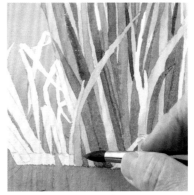

7. 與6同樣方式進行塗繪。

Point ▶ 於其次的工序再塗上深色。在此階段則先塗上淺色。

8. 運用「我的3色」調配成深綠色及褐色，塗繪深色的草。

9. 待乾了後，將5的留白膠剝下。運用「我的3色」調配成具濃淡層次的綠色後塗抹，也塗上激情橙色。

● 塗上影子後完成畫作

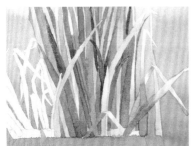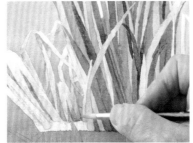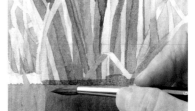

10. 運用「我的3色」調配褐色的濃淡層次後塗繪右側的草。在明亮之處塗上淺激情橙色及酮黃。

11. 邊觀看實際的顏色，邊運用「我的3色」調配成淺藍色及紫色，塗繪左側的草。

12. 運用「我的3色」調配成深藍色，塗繪映在水中的影子。整體微調後完成畫作。

描繪葉子

即便看起來好像都長一樣的葉子，只要掌握大小、形狀、顏色的畫入方式等，就能使每一片的表情都各不相同。請仔細觀察，掌握其特徵。欲避免給人過於平面的印象，需描繪出各自的深淺特色。

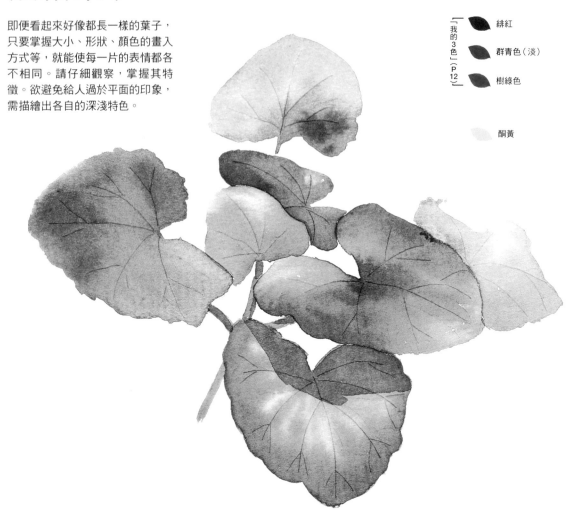

「我的3色」（P12）

緋紅

群青色（淡）

樹綠色

酮黃

● 勾勒底稿　　　● 塗繪葉子

1. 輕輕擦拭鉛筆所描繪的輪廓與畫稿的線（勾勒底稿→P14）。

2. 將每片葉子逐一塗上。將全部葉子塗上一層薄薄的水，再塗上樹綠色。

3. 運用「我的3色」調配成褐色，於乾掉前塗上。

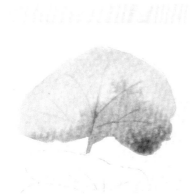

4. 在未乾前,用鐵筆畫入葉脈(鐵筆→P18)。

Point ▶ 若是前端呈尖狀的物品亦可,也可用竹叉或牙籤取代。

5. 塗上淺酮黃。

Point ▶ 邊觀察各片葉子的顏色,邊塗色。

6. 在未乾前,重疊塗上樹綠色。邊觀察深色與淺色之處,邊以濃淡層次塗繪。

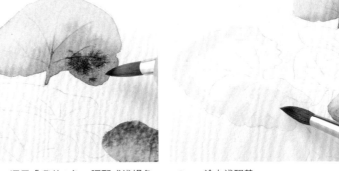

7. 在未乾前,用鐵筆勾畫葉脈。

8. 運用「我的3色」調配成淺褐色塗繪葉子。以深褐色畫上斑點。

Point ▶ 於葉色乾掉前滴入。

9. 塗上淺酮黃。

● 塗上影子後完成畫作

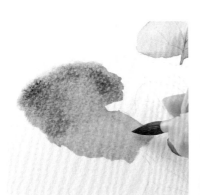

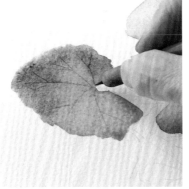

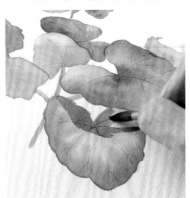

10. 以樹綠色的濃淡層次塗繪葉子。

11. 運用「我的3色」調配成褐色並上色。在未乾前用鐵筆描畫葉脈。

12. 葉子全部塗完後,邊確認整體,邊運用「我的3色」的綠色等塗上影子後,完成畫作。

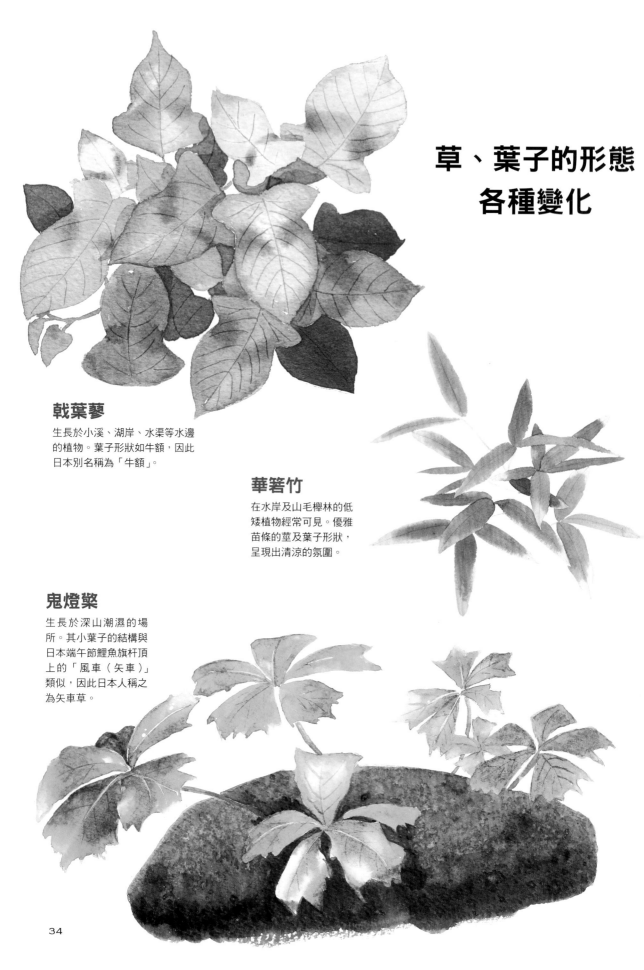

草、葉子的形態
各種變化

戟葉蓼

生長於小溪、湖岸、水渠等水邊
的植物。葉子形狀如牛額，因此
日本別名稱為「牛額」。

華箬竹

在水岸及山毛櫸林的低
矮植物經常可見。優雅
苗條的莖及葉子形狀，
呈現出清涼的氛圍。

鬼燈檠

生長於深山潮濕的場
所。其小葉子的結構與
日本端午節鯉魚旗杆頂
上的「風車（矢車）」
類似，因此日本人稱之
為矢車草。

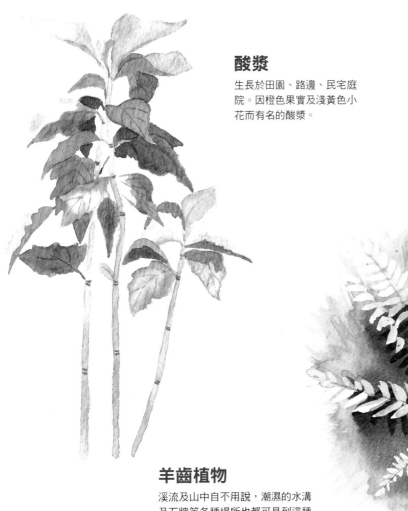

酸漿

生長於田園、路邊、民宅庭
院。因橙色果實及淺黃色小
花而有名的酸漿。

羊齒植物

溪流及山中自不用說,潮濕的水溝
及石牆等各種場所也都可見到這種
植物。如P30「描繪草」一般,留
白膠除去後再描繪。

透莖冷水花

群生於溪流、瀑布及水滴下來的
山崖附近等潮濕場所,為一年生
草本植物。將綠色濃淡層次及葉
子的褐色表現出來。

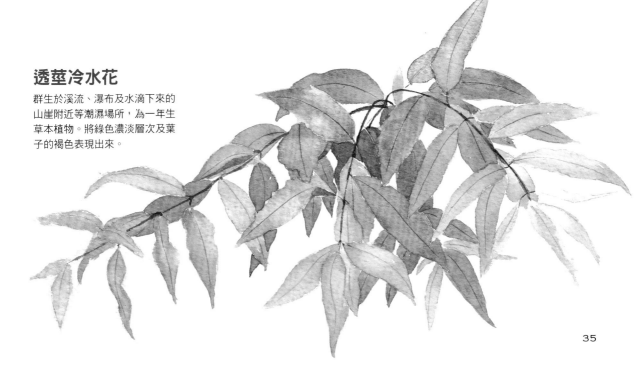

描繪花卉

木芙蓉的花直徑為 10～15 cm 大小，花為白色及粉紅色。花瓣色彩纖細，呈現出美麗的色調。不僅盛開的花朵，讓花蕾也入畫就會產生變化，讓圖畫增添趣味。

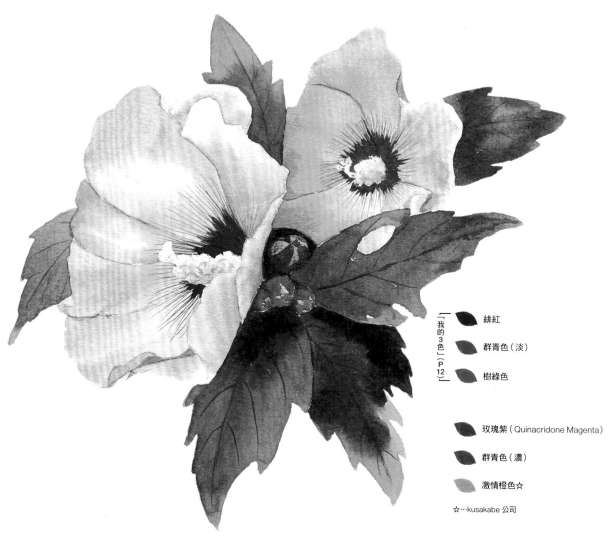

「我的 3 色」（ P 12 ）

- 緋紅
- 群青色（淡）
- 樹綠色

- 玫瑰紫（ Quinacridone Magenta ）
- 群青色（濃）
- 激情橙色☆

☆…kusakabe 公司

勾勒底稿

1. 輕輕擦拭鉛筆所描繪的輪廓與畫稿的線（勾勒底稿→P14）。

遮蓋

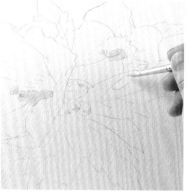

2. 用留白膠塗敷花蕊及花蕾的中央（遮蓋→P16）。

塗繪主花（左）

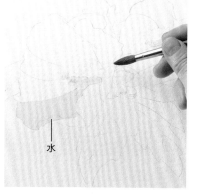

水

3. 對主花（左）的一瓣花瓣塗上水分。

4. 將玫瑰紫稍混合群青色（濃）後塗繪花瓣。於未乾前，在花瓣基部等顏色明亮處塗上淺激情橙色。

Point ▶ 光線照射之處留白不塗。

5. 將玫瑰紫與群青色（濃）比4還稍濃些加以混合，在未乾前塗上陰影及變暗的部分。

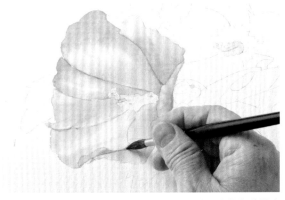

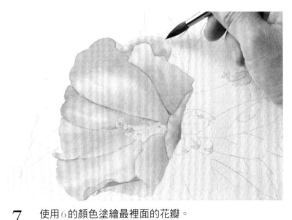

6. 其他花瓣也與3～5同樣方式塗繪。將玫瑰紫與稍微多一些的群青色（濃）混合後，塗上陰影部分及花瓣之間的重疊部分。

7. 使用6的顏色塗繪最裡面的花瓣。

Point ▶ 裡面的花瓣會形成陰影，加強藍色後塗繪。強調光線照射的花瓣。

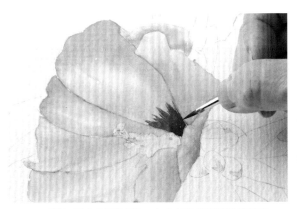

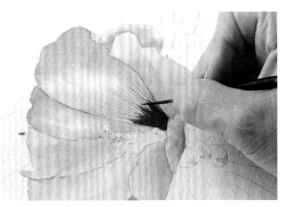

8. 以緋紅與玫瑰紫的混色，如條紋般描繪花瓣的基部。

9. 在8的上面更加細膩地畫上條紋。

● 塗繪副花（右）　　　● 塗繪花蕊

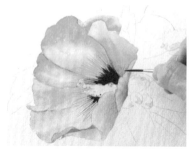 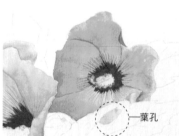 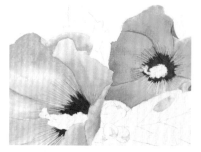

10. 其他花瓣也與9同樣地塗色。

11. 與主花同樣地塗色。葉子孔洞中也加以塗繪。

―葉孔

Point ▶ 為與主花形成強弱分明，描繪時需減低副花的彩度。

12. 乾掉後剝下花蕊的留白膠。

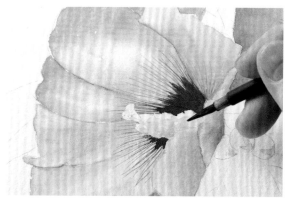 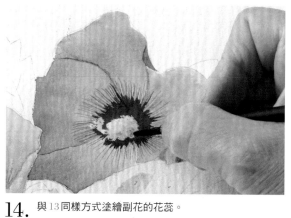

13. 塗繪主花的花蕊。為產生花蕊粒很多的氛圍，以淺玫瑰紫、激情橙色一點一點地塗上。

14. 與13同樣方式塗繪副花的花蕊。

Point ▶ 副花會形成陰影，比起主花來，需加深玫瑰紫。

● 塗繪葉子

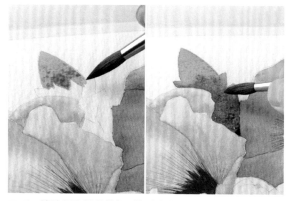 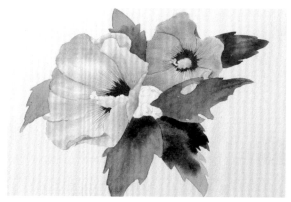

15. 邊確認實際的花色，邊塗上淺樹綠色，並疊上深樹綠色。

16. 其他葉子也與15同樣方式塗繪。

Point ▶ 陰影部分塗繪得更為濃厚。

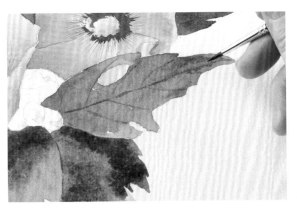

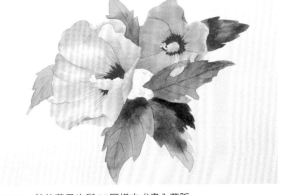

17. 運用「我的3色」調配成深綠色描繪葉脈。

18. 其他葉子也與17同樣方式畫入葉脈。

Point ▶ 開有孔洞的葉子之葉脈，需沿著孔洞描繪（因葉脈部分未開有孔洞）。

● 塗繪花蕾

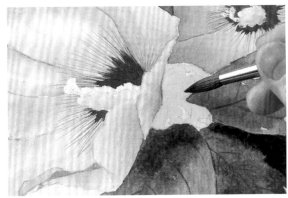

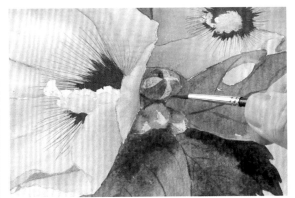

19. 用樹綠色塗繪花蕾。

20. 運用「我的3色」調配成深綠色，重疊塗繪。

● 潤飾後完成畫作

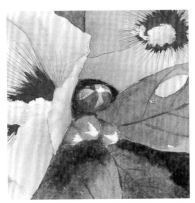

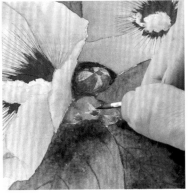

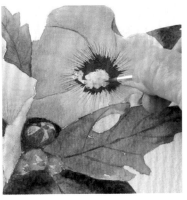

21. 將花蕾的留白膠剝下。

22. 以緋紅與玫瑰紫的混色，依淺色、深色的順序塗繪花蕾的花瓣。

23. 以緋紅與激情橙色的混色描繪花蕊的陰影。觀察整體後進行微調。

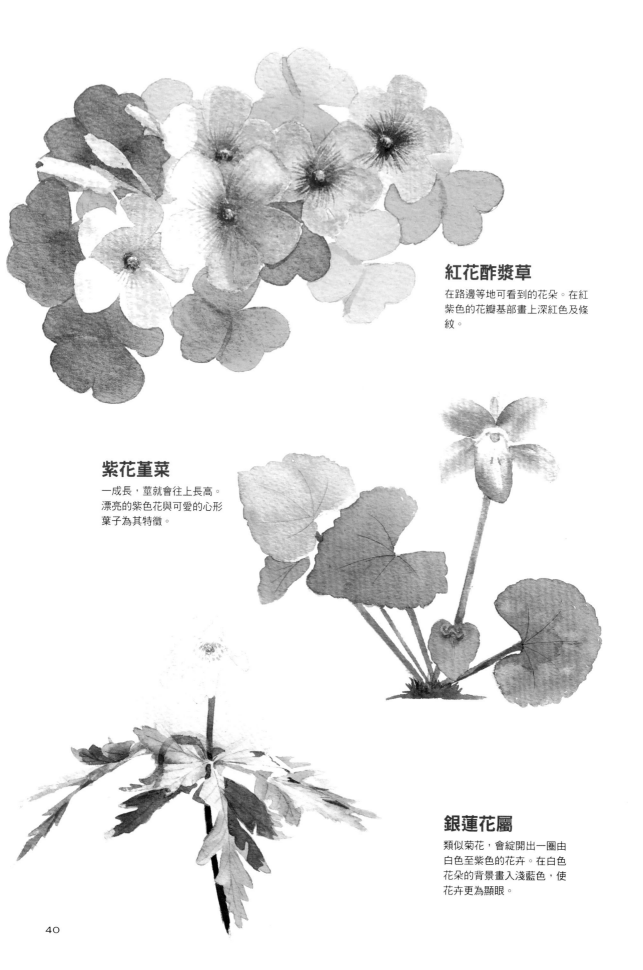

紅花酢漿草

在路邊等地可看到的花朵。在紅紫色的花瓣基部畫上深紅色及條紋。

紫花堇菜

一成長，莖就會往上長高。漂亮的紫色花與可愛的心形葉子為其特徵。

銀蓮花屬

類似菊花，會綻開出一圈由白色至紫色的花卉。在白色花朵的背景畫入淺藍色，使花卉更為顯眼。

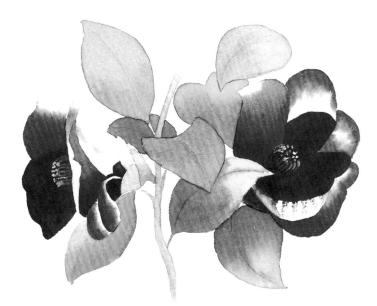

山茶花

鮮豔的紅色係以緋紅濃淡層次描繪而成。為與鮮豔的紅色形成對比,畫入黃色的花蕊。

花卉的形態
各種變化

溪蓀鳶尾

表現出紫色至藍色的漂亮色調層次,朝前面垂下的花瓣中,描入鳶尾花特有的網目圖案。

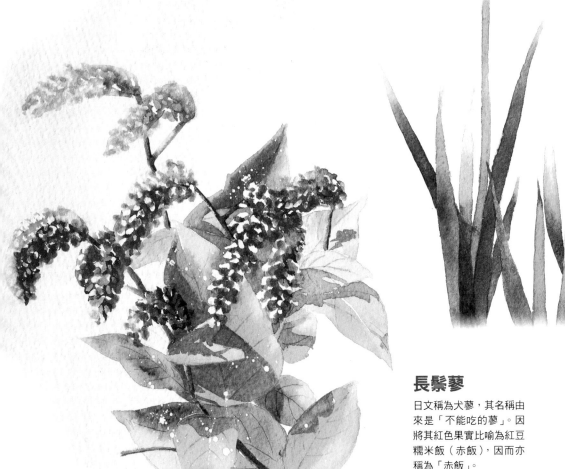

長鬃蓼

日文稱為犬蓼,其名稱由來是「不能吃的蓼」。因將其紅色果實比喻為紅豆糯米飯(赤飯),因而亦稱為「赤飯」。

41

描繪樹木的果實

在使用留白膠的狀態下，首先將栗樹的毬果著色。其後描繪細部。遮蓋時，可以隨意畫入顏色。將留白膠剝下後再以細筆細心地描繪毬果。需注意避免將棘往固定方向描畫。

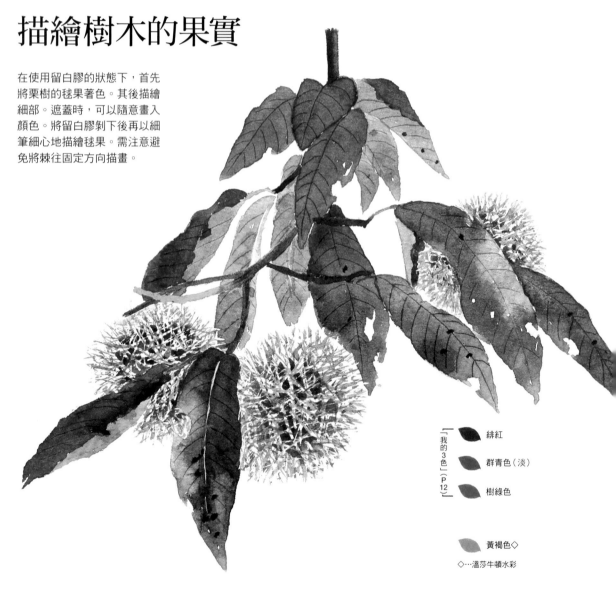

<div>

我的3色」（P12）

緋紅

群青色（淡）

樹綠色

黃褐色◇

◇…溫莎牛頓水彩
</div>

● 勾勒底稿

1. 輕輕擦拭鉛筆所描繪的輪廓與畫稿的線（勾勒底稿→P14）。

● 遮蓋

2. 吸管蘸上留白液，以網狀塗繪所有的毬果（遮蓋→P16、24）。

Point ▶ 不用太在意圖形，如哈密瓜的紋樣般隨意塗繪即可。

● 塗繪毬果

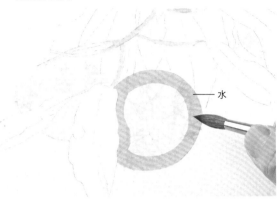

3. 吸管蘸上留白液,將疊在葉子上的樹枝也加以塗繪。

4. 毬果的外側塗上水分。

Point ▶ 正中央不需塗繪,塗繪外側即可。

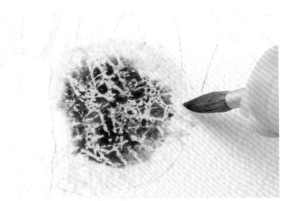

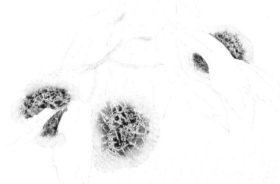

5. 在正中央塗上深樹綠色。

Point ▶ 由於在4的外側塗上水分,四周可形成自然的色調層次。

6. 其他2顆毬果也與4、5同樣方式塗繪。

● 塗繪葉子

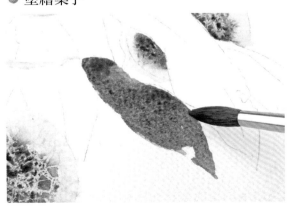

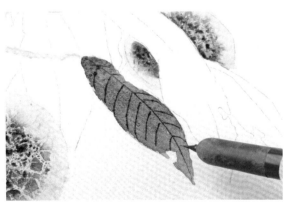

7. 邊確認實際的顏色,邊運用「我的3色」調配成綠色與褐色。底層畫入綠色,在未乾前,以褐色及黃褐色塗繪枯萎的部分。

8. 在未乾前,用鐵筆畫上葉脈(鐵筆→P18)。

Point ▶ 也可用竹叉或牙籤等具有尖端之物品取代。

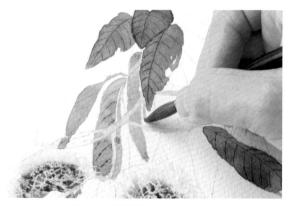

9. 與7、8同樣方式塗繪葉子。

Point ▶ 葉子的表裡不一，請邊觀察實物邊描繪。

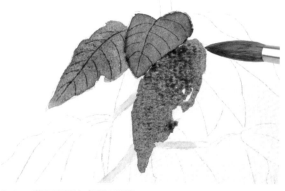

10. 葉子孔洞之處留白不塗。

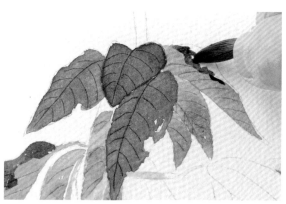

11. 昆蟲啃食之處等塗成鋸齒狀。

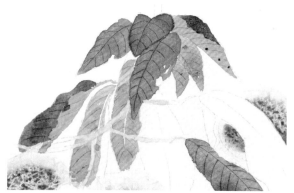

12. 增添顏色的強弱，避免過於平面地進行塗繪。

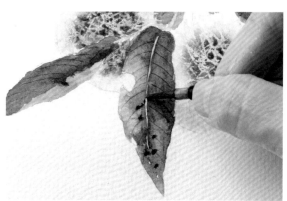

13. 運用「我的3色」調配成淺褐色，塗繪留白的葉脈部分。再以深褐色畫入斑點。

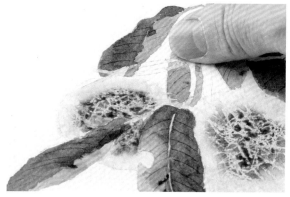

14. 待乾掉後，將樹枝的留白膠剝下。

🌸 完成毬果畫作

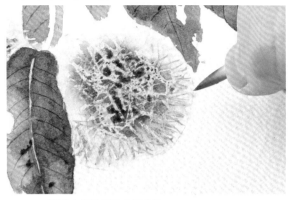

15. 以樹綠色描繪補強毬果的線。

Point ▶ 正中央隨意描繪無妨，但外側需畫成放射線狀。

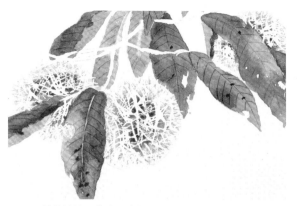

16. 待乾掉後，將毬果的留白液剝下。

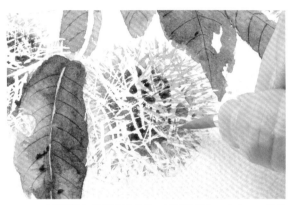

17. 以深樹綠色描繪補強毬果。並不僅是同一方向，而是描繪各種方向。

Point ▶ 使用筆尖細膩描繪。

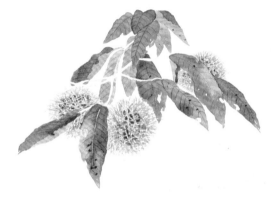

18. 其他兩顆毬果也和15～17同樣方式描繪補強。

🌸 塗繪樹枝完成畫作

19. 運用「我的3色」調配成褐色塗繪樹枝。

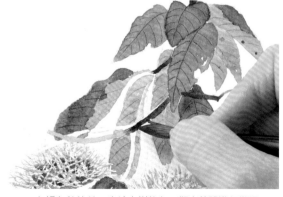

20. 在褐色乾掉前，也塗上樹綠色。觀察整體進行微調。

Point ▶ 避免顏色清晰分明，需加以渲染。

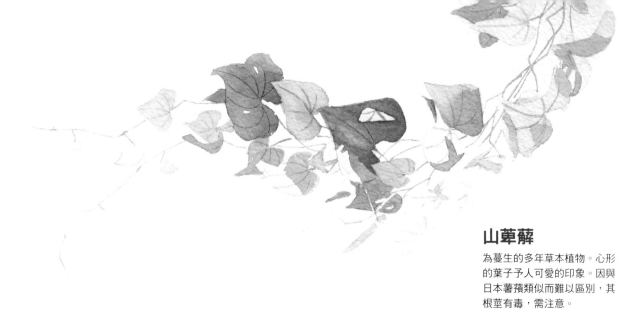

山萆薢

為蔓生的多年草本植物。心形的葉子予人可愛的印象。因與日本薯蕷類似而難以區別，其根莖有毒，需注意。

樹木的果實、地錦形態
各種變化

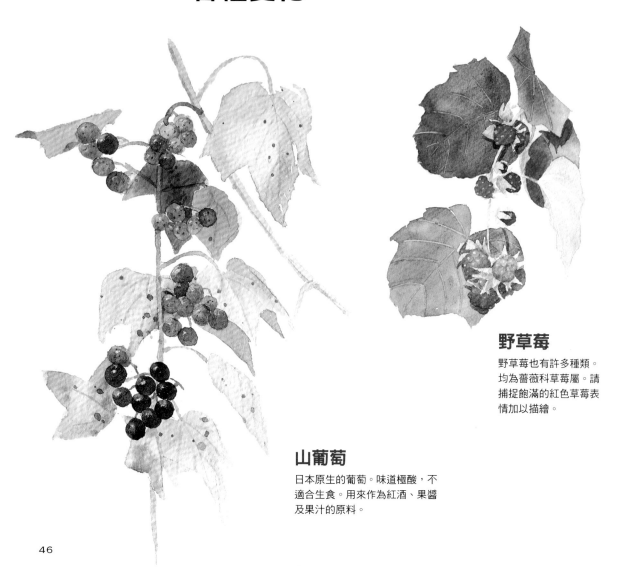

野草莓

野草莓也有許多種類。均為薔薇科草莓屬。請捕捉飽滿的紅色草莓表情加以描繪。

山葡萄

日本原生的葡萄。味道極酸，不適合生食。用來作為紅酒、果醬及果汁的原料。

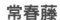

常春藤

健壯、容易培育，而且外觀也
很可愛，作為觀葉植物頗受歡
迎。極耐冷熱，在陰涼處也可
種植。

商陸

果實像葡萄般串聯在一起。好
像很好吃的樣子，但有毒所以
不能食用。保留光線最亮的部
分，畫成光澤美豔的果實。

雞屎藤

會釋放出很強烈的味道，其名稱並不好
聽，但其實色澤非常豔麗。請將果實與
葉的色調層次表現出來。

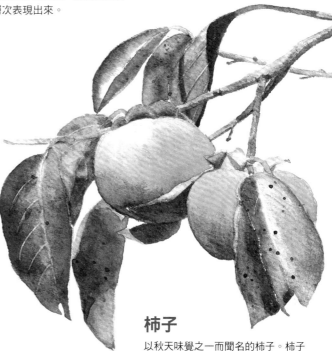

柿子

以秋天味覺之一而聞名的柿子。柿子
含有很豐富的維他命，有句俗語說：
「柿子紅了，醫生的臉綠了」。

47

描繪花草的集合

逐一學習完花、草的描繪方式後,接著挑戰花草集合該如何作畫。花草大量集合畫在一起,或會覺得很困難,不過,若逐一依序描繪就簡單多了。但若全部詳細描繪,則會失去遠近感,而變得平面且單調。決定主要部分後營造深淺強弱感非常重要。

背景附近的花卉

1. 將花朵遮蓋後塗繪背景。用水潑濺後等它乾掉。

Point ▶ 因背景顏色淡薄,可從葉子開始塗繪。

2. 以綠色的濃淺層次塗繪葉子。

3. 將花朵的留白膠剝下,花朵與花蕊塗上顏色。

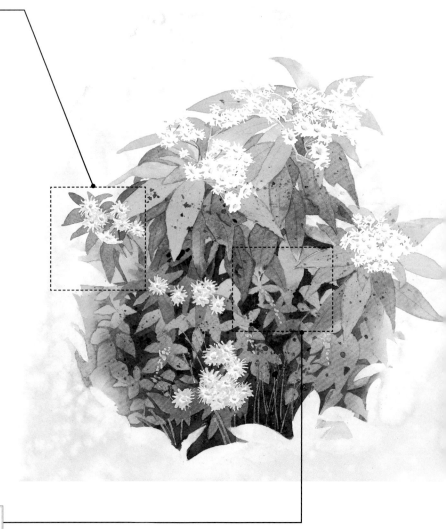

裡面的草及葉子

1. 將果實遮蓋起來。底層塗上淺綠色,並用深綠色塗葉子。

2. 細膩地塗繪葉子的斑點等。

3. 以墨綠色描繪深處。

4. 將留白膠剝下後上色。

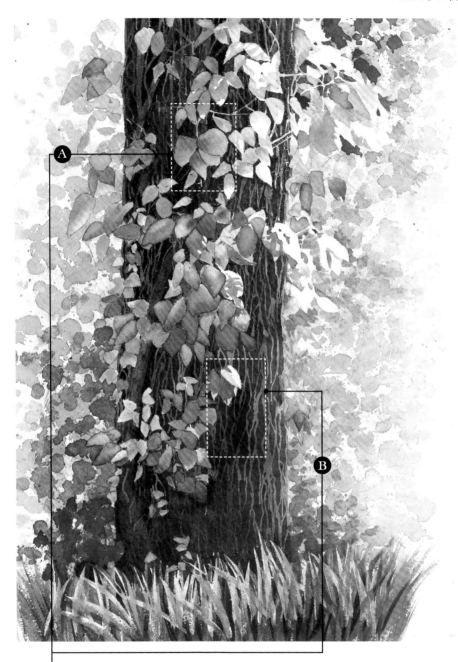

纏繞樹木的常春藤葉子

首先將纏繞著樹木的常春藤及葉
子遮蓋起來。(1)觀察光線照
射樹木的方式,塗上顏色後,
將留白膠剝下,塗繪葉子細部
(2、3)。如此的話,可不需花
時間特意一一描繪常春藤或怕超
出描繪範圍,非常方便。

Ⓐ

1.

Ⓑ

2.

3.

描繪落葉

與P32「描繪葉子」一樣,請逐一掌握葉子的大小、色澤,細心描繪。將黃色及紅色的微妙漸層,以及蟲啃的孔洞等入畫,就可完成世上獨一無二的落葉。

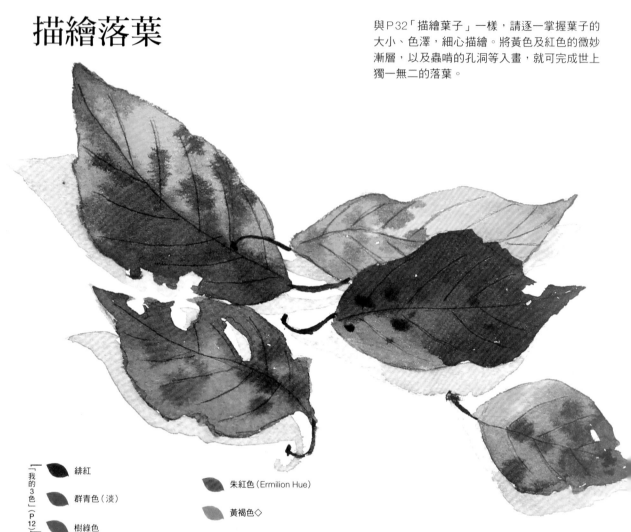

「我的3色」(P12)
- 緋紅
- 群青色(淡)
- 樹綠色

- 朱紅色(Ermilion Hue)
- 黃褐色◇

◇…溫莎牛頓水彩

● 勾勒底稿

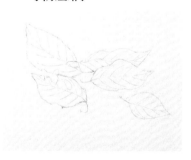

1. 輕輕擦拭鉛筆所描繪的輪廓與畫稿的線(勾勒底稿→P14)。

● 塗繪葉子

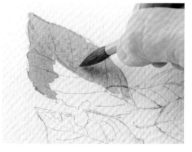

2. 以激情橙色與黃褐色的混色塗繪葉子。

Point ▶ 表現出落葉微妙的漸層。

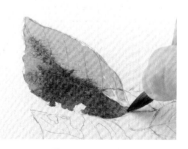

3. 運用「我的3色」調配成褐色塗繪葉子。

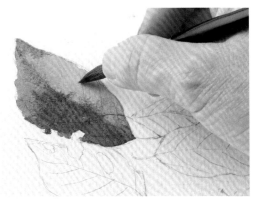

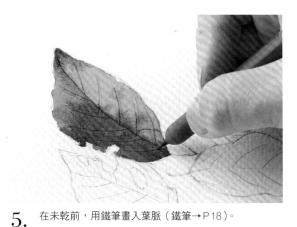

4. 運用「我的3色」調配成綠色，使斑點渲染。

5. 在未乾前，用鐵筆畫入葉脈（鐵筆→P18）。

Point ▶ 也可用竹叉或牙籤等具有尖端之物品取代。

● **其他葉子著色後完成畫作**

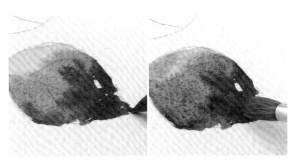

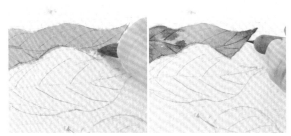

6. 運用「我的3色」調配成紅褐色，使斑點渲染。

7. 以朱紅色與黃褐色的混色打底，往上塗繪更深的顏色。運用「我的3色」調配成綠色畫上斑點後，在未乾前，用鐵筆畫入葉脈。

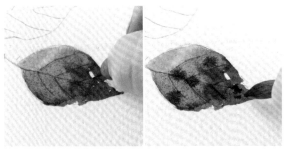

8. 以黃褐色及「我的3色」調配成紅褐色打底，再塗上朱紅色。

9. 在未乾前，用鐵筆描繪葉脈，並加入斑點。其他葉子也以同樣的順序完成。觀察整體進行微調，最後塗上影子，畫作就完成了。

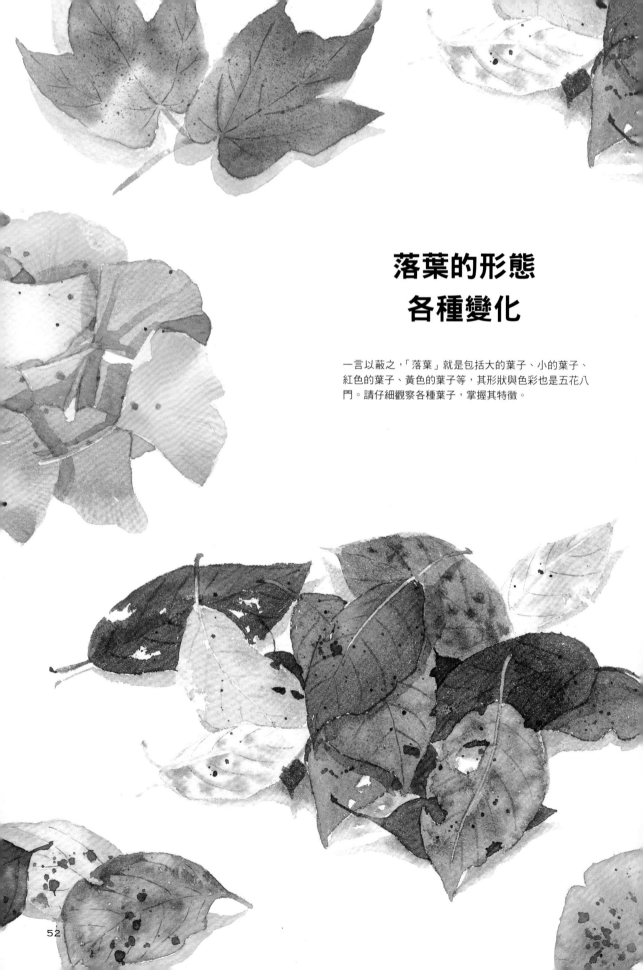

落葉的形態
各種變化

一言以蔽之,「落葉」就是包括大的葉子、小的葉子、
紅色的葉子、黃色的葉子等,其形狀與色彩也是五花八
門。請仔細觀察各種葉子,掌握其特徵。

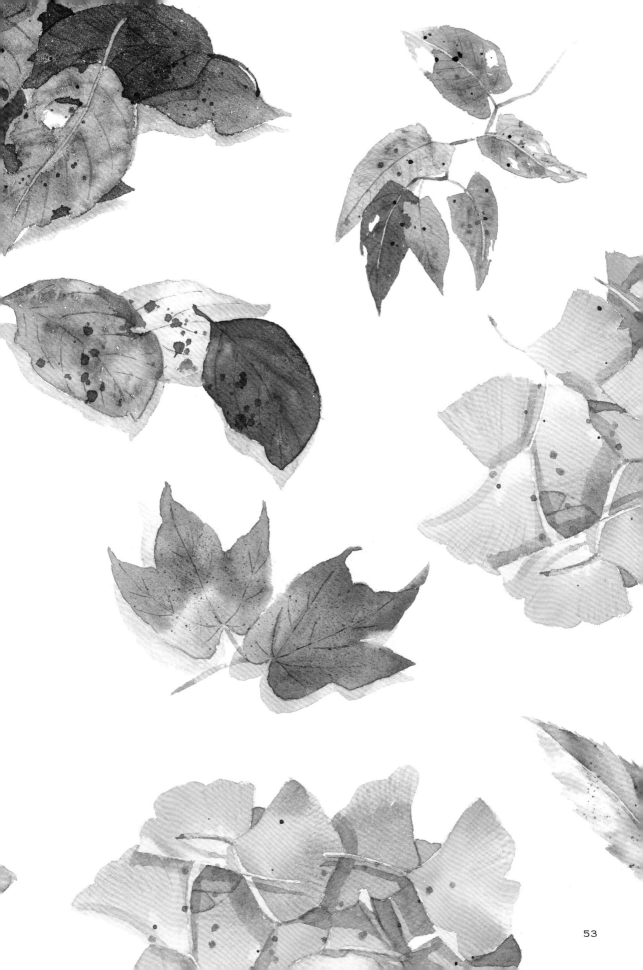

描繪滿地的落葉

一到紅葉季節，常會看到漂亮的落葉飄落滿地，堆積成如地毯般。想要描繪這種滿地落葉時，或許會很煩惱不知從何下手，這時需思考應以何處為主角來呈現。本文以近前方的落葉為主，將此處生動地表現出來。

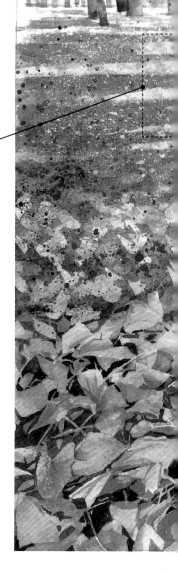

遠景的落葉

1. 潑濺留白膠（遮蓋→P16、24）。待乾了後，落葉的底層也是以潑濺薄薄地塗入。

Point ▶ 潑濺後，用手壓碎斑點，使之形成渲染。若是保持圓形的粒狀就會顯得不自然。

2. 將留白膠去除後，用黃褐色、焦赭色（Burnt Sienna）、永固黃（Permanent Yellow）等，再進一步潑濺。

3. 乾掉後，用牙刷蘸上留白膠，細膩地潑濺。

4. 以褐色塗上樹影。將3的留白膠剝下，再潑濺深褐色。

近前方的落葉

1. 在葉子上塗留白膠。待乾了後，運用「我的3色」調配成深褐色並塗上。

2. 將留白膠剝下。明亮的部分再遮蓋後塗繪葉子。

3. 全部塗完乾掉後，將2塗上去的留白膠剝下。剝下留白膠之處也需上色。

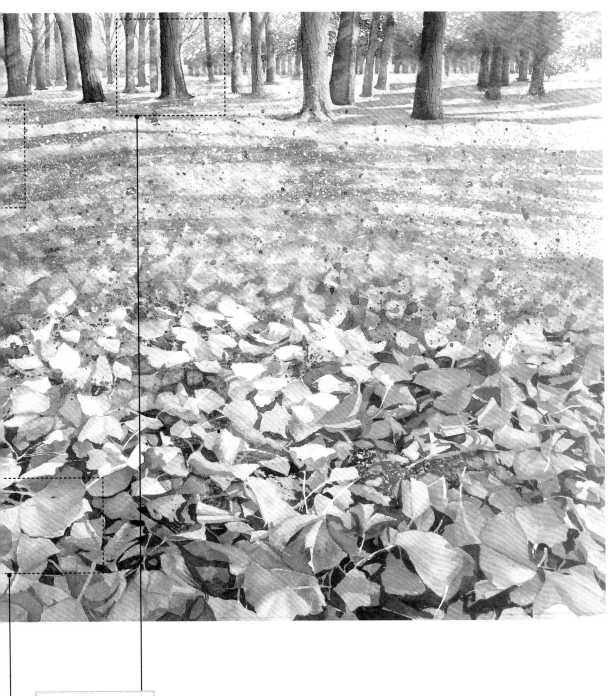

遠景的樹木

1. 在粗樹幹上塗上留白膠。對遠景樹葉潑濺留白膠。待乾了後,對遠景樹葉上色。

2. 將周圍的樹幹及地面等著色。乾掉後將留白膠剝下。

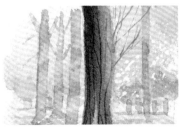

3. 描繪樹幹細部及樹枝等。

背景著色

背景一著色，也會改變氛圍。建議花草加上綠色系的顏色，較容易完成畫作。塗上與花卉同色系也無妨。

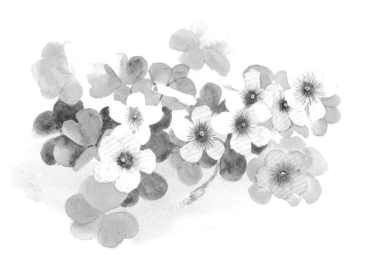

只有主題圖案也無妨，但背景一畫入顏色，就會予人自然的印象。不妨邊形成濃淡層次邊著色。

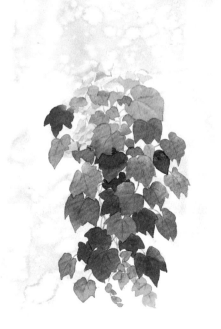

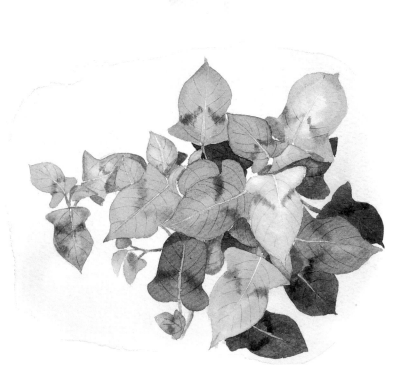

Part.2

水與水岸

描繪岩石

描繪溪流及河川等風景時，經常會出現岩石的畫面。乍看之下似乎都大同小異，但仔細觀察的話，就會發現各個岩石的表情完全不一樣。請掌握顏色、形狀、岩石表面等各自的特徵加以描繪。

【我的3色】（P12）

- 緋紅
- 群青色（淡）
- 樹綠色

- 黃赭（Yellow Ocher）
- 銅鹽青（Verditer Blue）

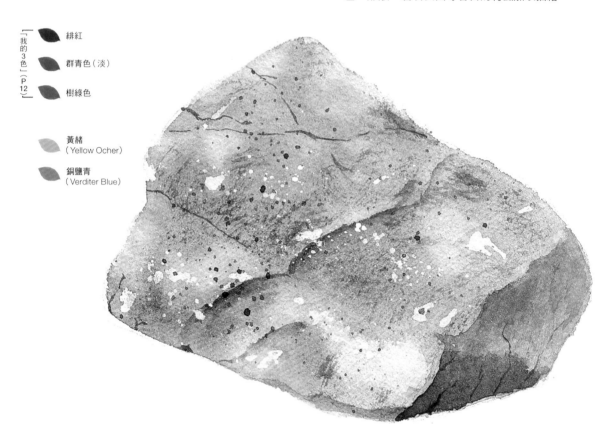

● 勾勒底稿

1. 輕輕擦拭鉛筆所描繪的輪廓與畫稿的線（勾勒底稿→P14）。

● 遮蓋

2. 以粗筆蘸上留白膠（遮蓋→P16），用粗筆敲打彈濺，進行潑濺。

● 塗繪岩石

3. 以群青色（淡）與緋紅調配成淺紫色打底。

4. 運用「我的3色」調配成帶有綠色的褐色，塗抹岩石表面。

Point ▶ 岩石表面以隨筆畫入。

5. 黃赭加上少許樹綠色，調配成沉穩的土黃色，塗繪岩石表面。下方的岩石顏色淺淡之處塗上銅鹽青。

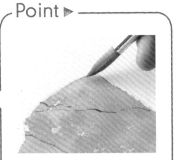

Point ▶

塗上過多顏色或欲使岩石明亮時，需以蘸濕的畫筆去除顏色。塗色後立即除去會比較容易調整。

6. 以深濃的4的顏色描繪岩石裂開部分的影子。

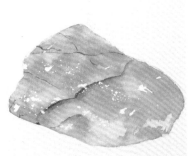

7. 待乾了後，將所有的留白膠剝下。

● 潤飾後完成畫作

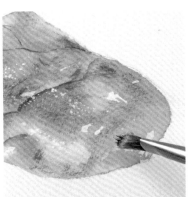

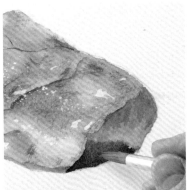

8. 於4加上黃赭，調配成帶有稍亮綠色的褐色，以乾筆法著色（乾筆法→P9）。

9. 加深4的顏色，塗上岩石的陰影。

10. 運用「我的3色」調配成深褐色。筆蘸上顏色後，用粗筆敲打彈濺，進行潑濺後完成。

Point ▶ 不需潑濺部分可用紙張保護。

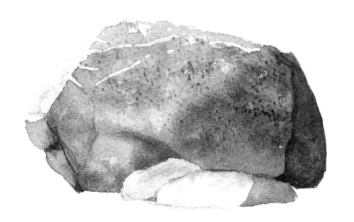

岩石的形態
各種變化

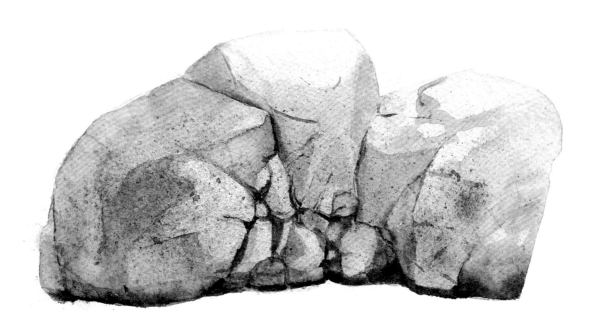

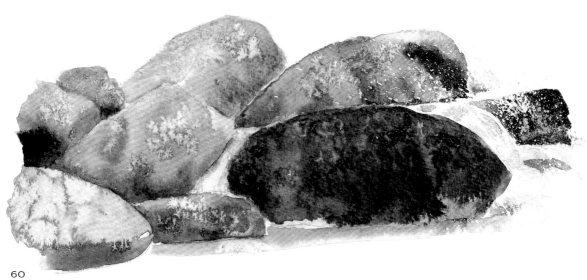

仔細觀察岩石，會發現岩石表面及形狀等，
每塊岩石的表情各有不同。捕捉色調及光線
的照射方式等，可逼真地表現出來。

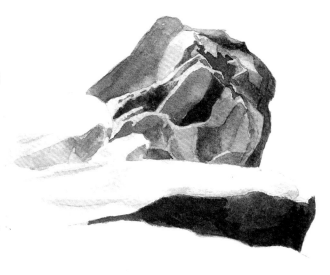

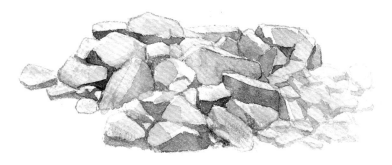

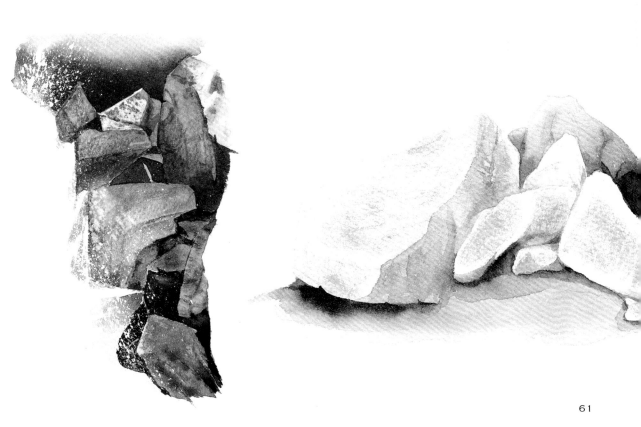

描繪長有青苔的岩石

描繪長有青苔的岩石時，可使用鹽。以乾燥的形態（食用鹽）容易吸取水彩的顏料。顏料的乾掉情形及撒鹽的量，會使青苔的表情迥然不同。正式繪畫前，請先試著描繪看看。鹽不僅可使用於青苔，也可用於岩石表面的變化及遠景樹木的樹葉。

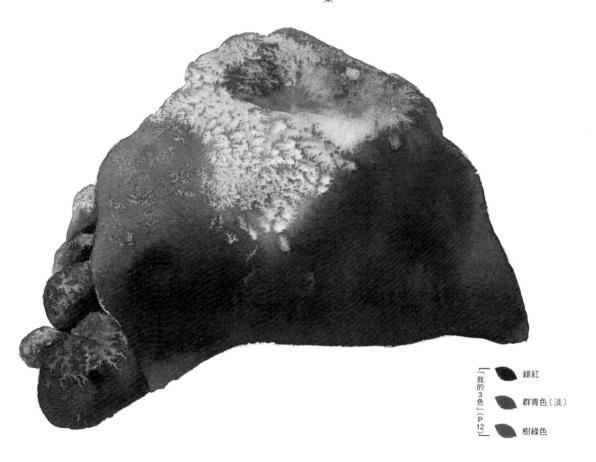

「我的3色」（P12）	緋紅
	群青色（淡）
	樹綠色

● 勾勒底稿　　　　● 塗繪大塊岩石

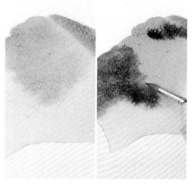

1. 輕輕擦拭鉛筆所描繪的輪廓與畫稿的線（勾勒底稿→P14）。

2. 對右邊大塊岩石塗繪淺樹綠色。

Point ▶ 由於一乾掉就不會產生出青苔的圖案，因此從此處至撒上7的鹽需一氣呵成。

3. 塗上稍濃一點的樹綠色。在未乾前，重疊塗繪加深顏色。

 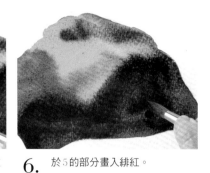

4. 運用「我的3色」調配成帶有綠色的茶褐色並滴入。

5. 以稍濃的4塗繪岩石下方，再重疊塗繪加深顏色。

6. 於5的部分畫入緋紅。

Point ▶ 可使陰影部分產生變化。

● 製作青苔

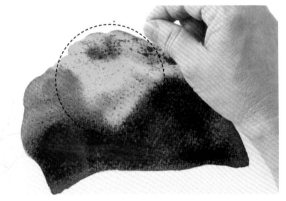 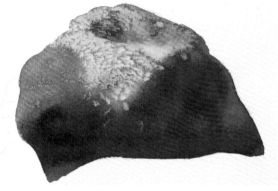

7. 將鹽放在小碟子上，撒在想要產生出青苔之處。

Point ▶ 在顏料乾掉前撒上鹽（乾掉的話就無法產生出青苔的圖案）。此外，若直接從瓶子撒鹽會不易調節分量，請倒在小碟子再撒上。

8. 乾掉後小心地取下鹽。

Point ▶ 基本上為自然乾掉。若感覺圖案將會過於擴散時，用吹風機吹乾固定亦可。鹽若繼續留著，會損壞紙張，乾掉後必須取下。

● 塗繪小塊岩石後完成畫作

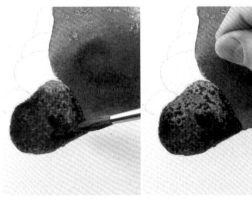 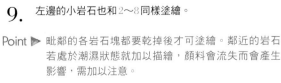 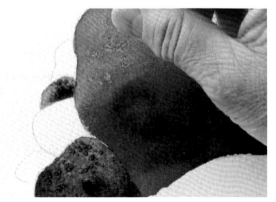

9. 左邊的小岩石也和2～8同樣塗繪。

Point ▶ 毗鄰的各岩石塊都要乾掉後才可塗繪。鄰近的岩石若處於潮濕狀態就加以描繪，顏料會流失而會產生影響，需加以注意。

10. 其餘的岩石也與2～8同樣方式塗繪。

長有青苔岩石的形態　各種變化

即便是形狀相同的岩石，也會因顏料的數量及撒上的鹽量，表情會各異其趣。請準備水分少的顏料、水分稍多些的顏料，以及水分充足的顏料等各種顏料變化，務必實際嘗試看看。顏料水量少時會形成細緻的圖案，水量多時會形成大的圖案。試驗時，以樹綠色等簡單的顏色為宜。

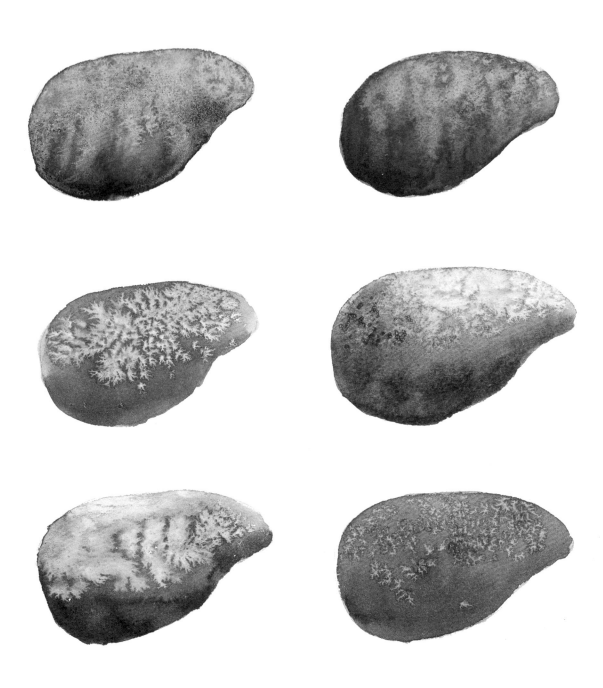

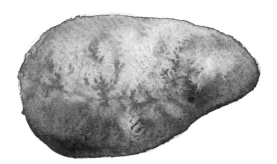

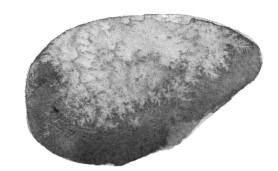

大塊的岩石

瞭解長有青苔岩石的描繪方式後,可挑戰大塊的岩石。長有樹木及草的岩石、青苔生長樣子不同的岩石等,都請嘗試描繪看看。

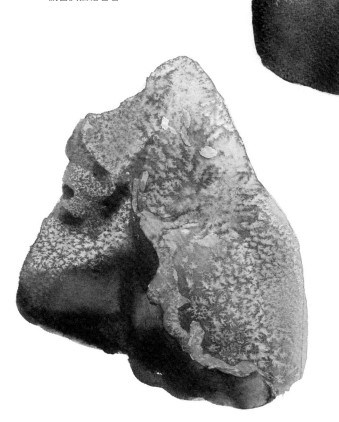

描繪流水（河川）

畫大幅的圖畫，著色的範圍也會增加，因此，需事先大量備妥預定會使用到的顏料。若邊作業邊調配顏色，顏料乾掉後，顏色就不會附著；或在青苔上使用鹽時，就會無法順利地產生圖案，需加以注意。

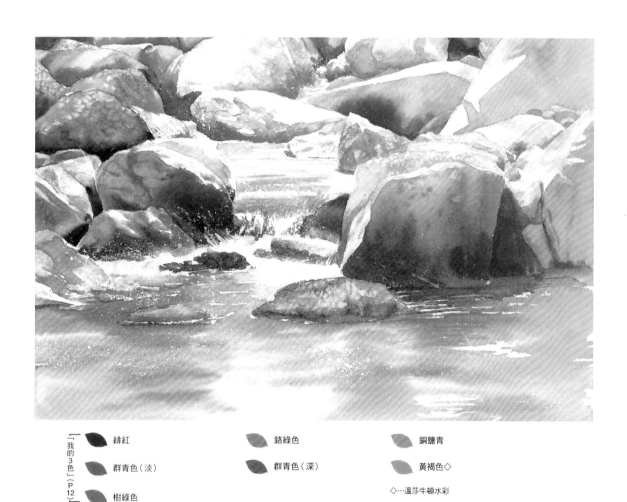

「我的3色」（P12）

緋紅

群青色（淡）

樹綠色

鉻綠色

群青色（深）

銅鹽青

黃褐色◇

◇…溫莎牛頓水彩

勾勒底稿

1. 輕輕擦拭鉛筆所描繪的輪廓與畫稿的線（勾勒底稿→P14）。

遮蓋

2. 在岩石及河川明亮的部分用筆塗上留白膠。用牙刷蘸上留白膠，潑濺在水花飛沫之處（遮蓋→P16、24）。

● 塗繪右區塊的岩石

[全圖]

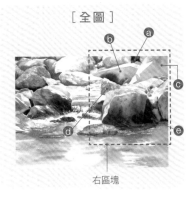

右區塊

3. 塗繪右區塊ⓐ的岩石。運用「我的3色」調配成淺灰色打底。運用「我的3色」調配成深灰色塗繪右側。

4. 塗繪ⓑ的岩石。於3的淺灰色上重疊塗繪緋紅。運用「我的3色」調配成深色，使影子的部分渲染。

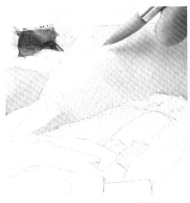

5. 塗繪ⓒ的岩石。以3的淺灰色打底，並以緋紅、樹綠色、鉻綠色塗繪岩石。

6. 塗繪ⓓ的岩石。以3的淺灰色、群青色（濃）與緋紅的混色塗繪岩石。

7. 塗繪ⓔ的岩石。以銅鹽青與緋紅的混色打底；以樹綠色與黃褐色的混色塗繪青苔部分。在未乾前撒上鹽（鹽→P62）。

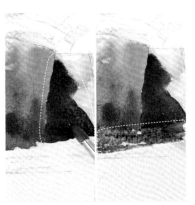

8. 運用「我的3色」所調配成的藍、綠色塗繪岩石。上面部分塗上銅鹽青。在未乾前重疊畫上緋紅。

9. 運用「我的3色」調配成深綠色，塗繪影子。使筆蘸上這種顏色，再用粗筆敲打彈濺，進行潑濺。

10. 運用「我的3色」調配成接近藍色的黑色，塗在形成右邊影子的岩石與映在水面上的岩石影子。

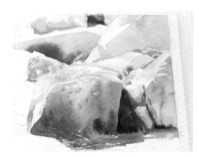

11. 以同樣方式塗繪右側所有的岩石。

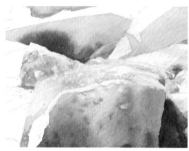

12. 將❸的岩石的留白膠剝下。

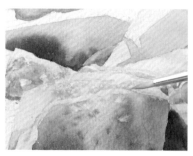

13. 在留白膠剝下之處,塗上周圍岩石的顏色,以濕筆渲染。

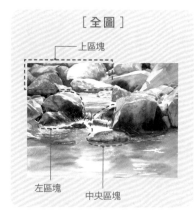

[全圖]

上區塊

左區塊　　中央區塊

14. 運用「我的3色」及銅鹽青等,上區塊也以同樣方式塗繪。

Point ▶ 為避免過於平面,需邊注意光的方向邊著色。

15. 以黃褐色與樹綠色調配成陰沉的土黃色,塗繪青苔。在未乾前撒上鹽(鹽→P62)。

Point ▶ 由於顏料會產生影響,毗鄰的岩石需等乾了之後再塗繪。

16. 塗繪中央區塊的岩石。運用「我的3色」調配成紅褐色及茶褐色塗繪岩石。

17. 運用「我的3色」所調配成的淺灰色及綠色等塗繪岩石,並撒上鹽。

18. 塗繪左區塊的岩石。以緋紅、「我的3色」調配成淺灰色及接近藍色的黑色等,塗繪岩石。

● 塗繪河川

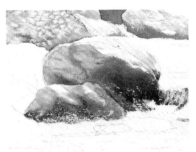

19. 將留白膠剝下，以淺銅鹽青渲染。

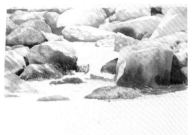

20. 所有的岩石以同樣方式逐一塗繪。

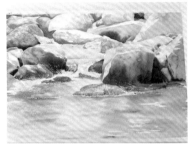

21. 邊思考河川水流，邊以岩石所使用的顏色塗繪河川。

Point ▶ 岩石的影子及倒映也需入畫。並非全部塗繪，要將明亮之處留白。

● 潤飾後完成畫作

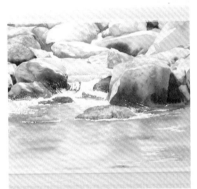

22. 將所有的留白膠都剝除。

23. 在岩石之間及水花塗上淺銅鹽青。

24. 運用「我的3色」調配成淺綠色，塗繪河川的水流。

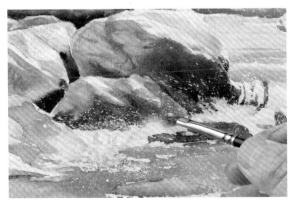

25. 剝除留白膠之後的水花，以濕潤的畫筆渲染。

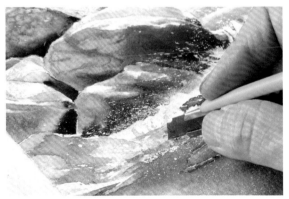

26. 想要畫入細膩的明亮部分時，以美工刀切削。觀察整體後進行微調。

Point ▶ 只限定切削被顏色破壞的重點部分。

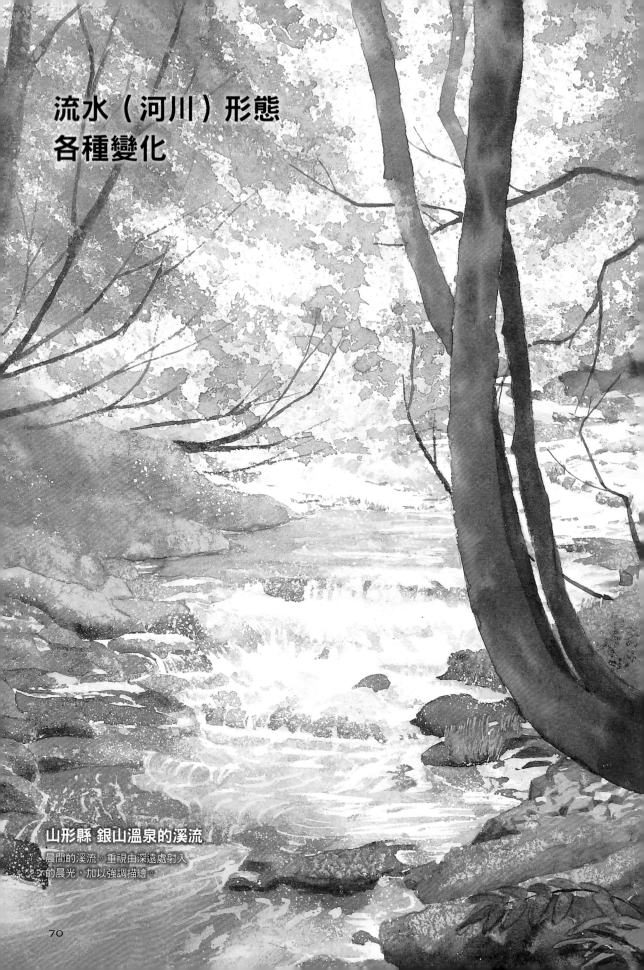

流水（河川）形態
各種變化

山形縣 銀山溫泉的溪流
晨間的溪流。重視由深遠處射入
的晨光，加以強調描繪。

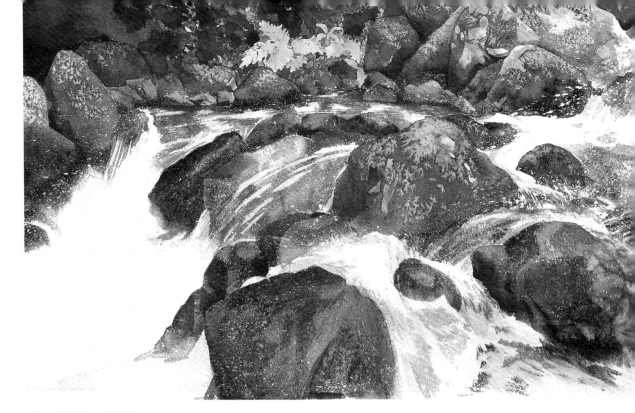

神奈川縣　箱根
畑宿的溪流

溪水在無數的岩石間流動四竄，
表現出溪水的動感。

青森縣　奧入瀨

由於整體呈現出一片綠色的世
界，為使畫面明亮，畫入紅色果
實及橙色。

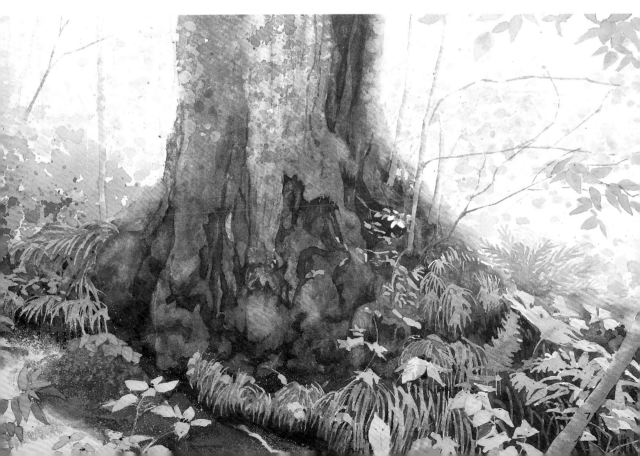

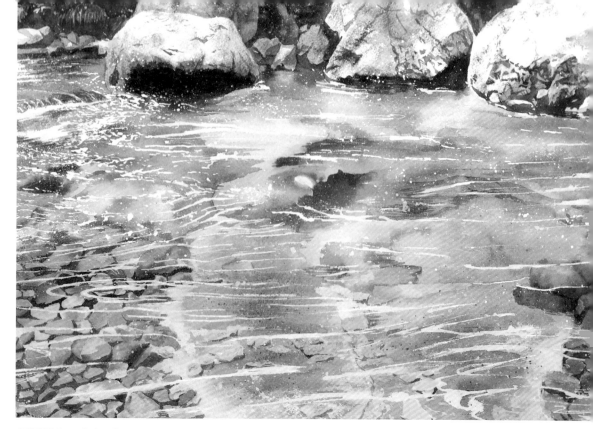

長野縣　志賀高原　蛇骨川

最後對河川著色，但要著上冷色呢？還
是暖色呢？會令人產生不同的印象。此
次著上冷色，予人河川冷冽的印象。

靜岡縣　伊豆　滑澤溪流

夏天陽光照射下的溪流。表現出近前方的岩石
於陽光照耀當中的樣子。

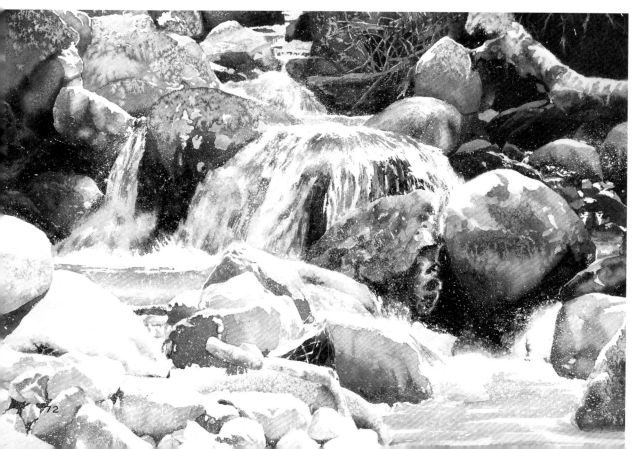

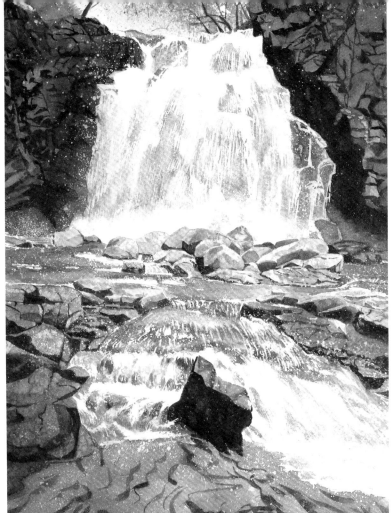

**群馬縣　北輕井澤
大瀑布**

從正前方捕捉到瀑布的一張
圖畫。表現出萬水奔騰的水
勢。

**長野縣　志賀高原
蛇骨川**

與左頁上同為蛇骨川。精選出
溪流的一部分去描繪水流。

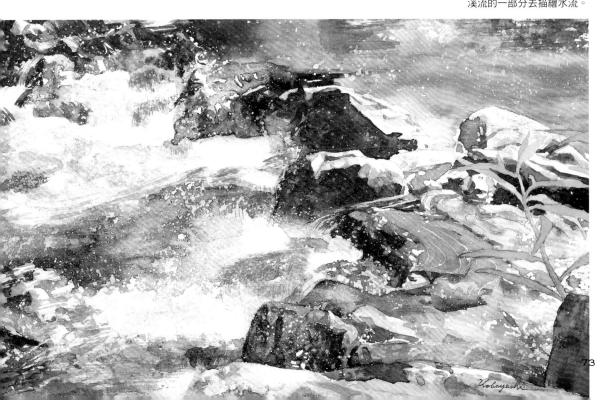

描繪不會流動的水（如湖等）

將地上部分至映入水中的綠色，動態式地塗上顏色，並進行潤飾。若能掌握整體的色調，粗略地畫入綠色的濃淡層次後，將畫紙傾斜，使顏色往下流。這種流動的顏色可表現出映在水面上的綠色。

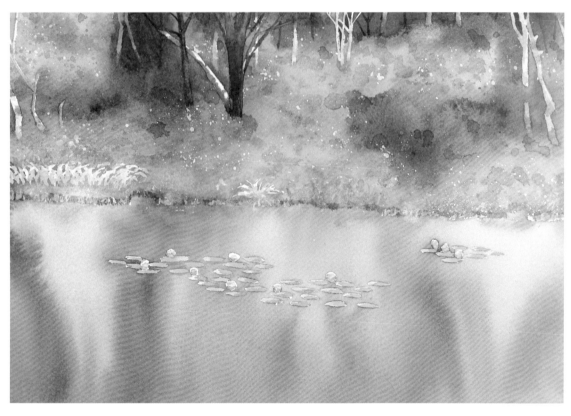

我的3色」(P12)		
緋紅	酮黃	鉻綠色
群青色（淡）	激情橙色☆	玫瑰紫
樹綠色		

☆…kusakabe 公司

● 勾勒底稿

1. 輕輕擦拭鉛筆所描繪的輪廓與畫稿的線（勾勒底稿→P14）。

● 遮蓋

2. 對遠景的草木、睡蓮，以吸管塗敷留白膠（遮蓋→P16、24）。

3. 畫筆蘸留白膠，對葉子明亮之處進行潑濺。

● 整體著色

4. 用水塗繪全體。

Point ▶ 由於範圍寬廣，以筆刷塗繪。在途中不要停下，由此至10一口氣塗完。

5. 邊注意綠色的明亮之處，邊塗上樹綠色與酮黃的混色。

Point ▶ 邊考慮顏色的濃淡層次邊上色。筆刷往橫向移動。

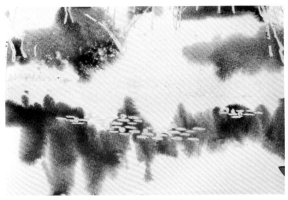

6. 運用「我的3色」調配成深綠色，塗繪影子的部分。將畫紙傾斜，使顏色往下流動擴散。

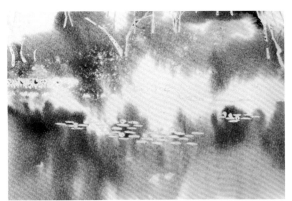

7. 將樹綠色畫入空隙。

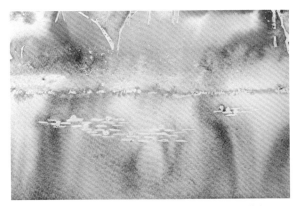

8. 運用「我的3色」調配成褐色，對水岸的土壤著色。

Point ▶ 使地上與湖的邊界一目了然。

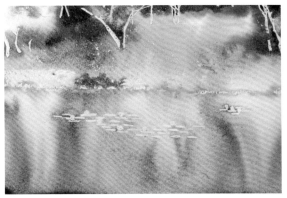

9. 以6所用的深綠色，對地上的影子部分進行微調。

● 調整水岸

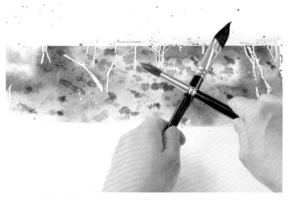

10. 運用「我的3色」調配成深綠色，畫筆蘸上顏色後，再以粗筆敲打潑濺。

Point ▶ 用潑濺所形成的微細斑點可用手搓揉，使形狀自然。不需潑濺之處則用紙張保護。

11. 待全部乾掉後，將酮黃塗在水岸及明亮之處。

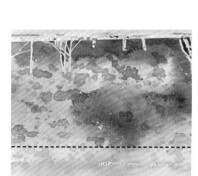

12. 與11同樣塗繪激情橙色。

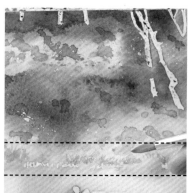

13. 以樹綠色描繪草。

Point ▶ 以隨筆描繪水岸。

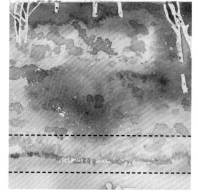

14. 運用「我的3色」調配成褐色，描繪水岸的泥土。

● 彩繪樹木

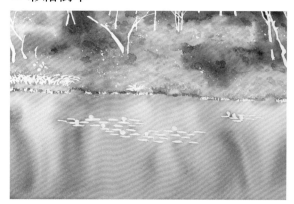

15. 待乾了後將所有的留白膠剝下。

16. 運用「我的3色」調配成墨綠色，以隨筆描繪最遠的遠景樹木。

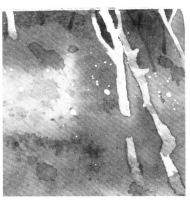

Point ▶

接合處用蘸濕的筆渲染。

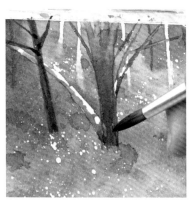

17. 以緋紅與鉻綠色的混色及樹綠色，對遮蓋過的遠景樹木進行塗繪。

18. 運用「我的3色」調配成墨綠色，對遮蓋過的近前方樹木進行塗繪。

● 塗草

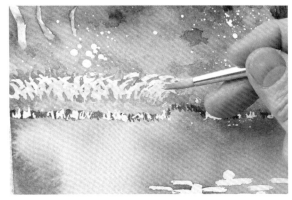

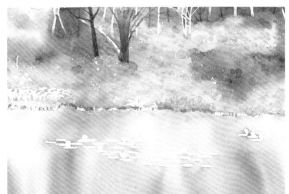

19. 以酮黃與樹綠色的混色，塗繪遮蓋過的地面上的草及斑點。

20. 以19的顏色同樣方式塗繪其他的草及斑點。

Point ▶ 剝下留白膠後，調整白色較強的部分。

● 彩繪睡蓮後完成畫作

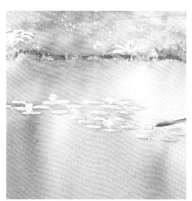

21. 以14的顏色塗繪剝下留白膠的水岸泥土。

22. 以樹綠色塗繪睡蓮的葉子。

23. 以淺玫瑰紫彩繪睡蓮的花朵。觀察整體進行微調。

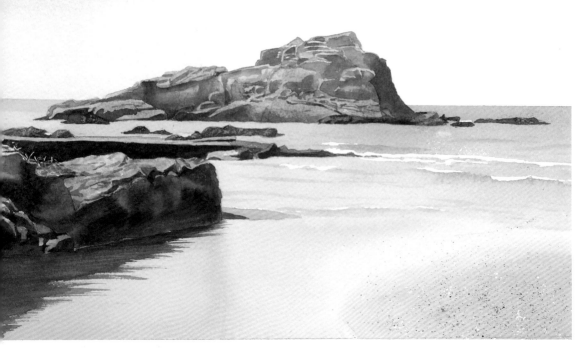

千葉縣　內房（海）

為運用前景的海水，將遠景島嶼
的彩度稍微降低。清淡細膩地描
繪島嶼。

不會流動的水（如湖等）形態
各種變化

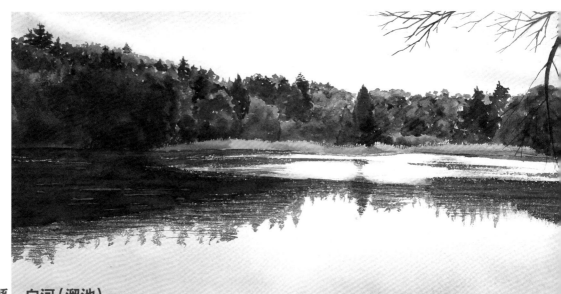

福島縣　白河（溜池）

擷取變天前的風景，對於射入雲隙間
的光線特別重視而加以描繪。將天空
與映在水中的雲，一氣呵成地彩繪是
重點所在。

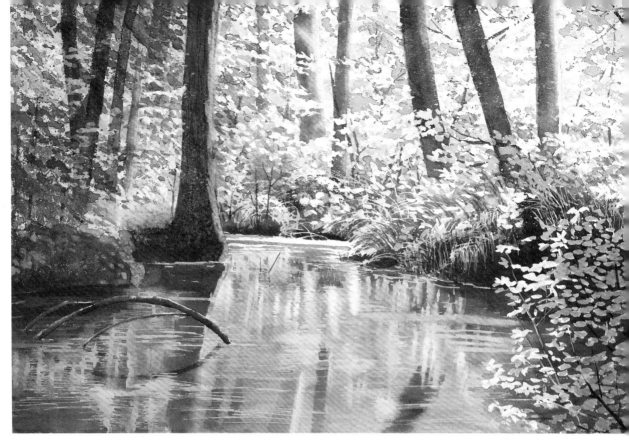

長野縣　上高地（河川）

為使森林的光輝與河川的倒影景
色生動活潑，特意仔細描繪中間
的樹木與地面的部分。

東京都　石神井公園（池）

這天傾盆大雨，無法看到前面景色。為表現出
霧茫茫的水面倒影，將近前方的楓葉對比地清
晰描繪。

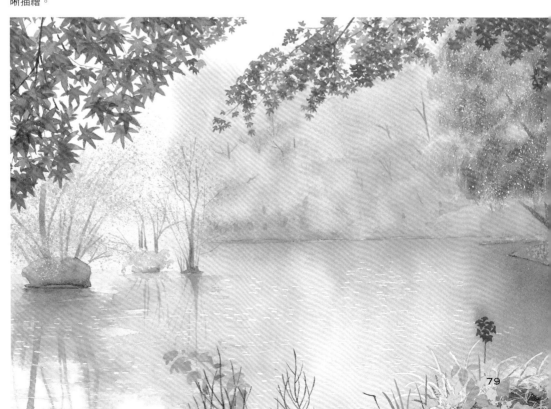

描繪水中景色

雖說是水中，但並非全部塗上水色，也要將主題圖案入畫。此處將紅葉的橙色彩繪在岩石及整體上。

水流

表面明亮的水流，一開始就塗上留白膠。最後，為表現水反射的部分，塗上淺銅鹽青。沉入水中的落葉及岩石上則畫入淺朱紅色。

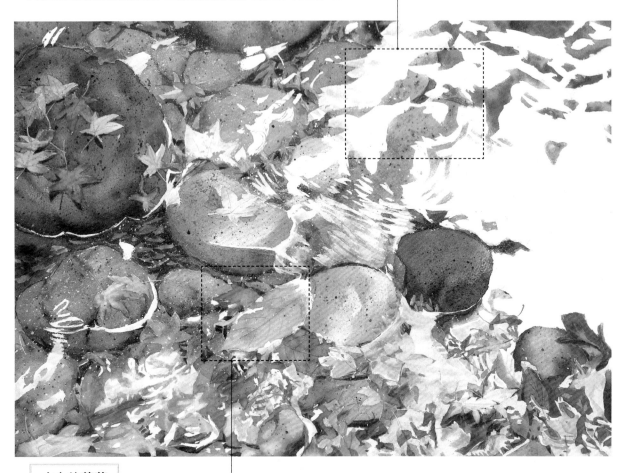

水中的落葉

1. 將會反射光線之處遮蓋，塗上落葉的顏色。

2. 落葉及岩石及其間也上色。全體塗上朱紅後將留白膠剝下。

3. 剝下留白膠後，塗上銅鹽青、朱紅，並進行調整。

Point ▶ 全部塗上橙色的朱紅，可產生出統一感。

Part.3

天空與道路

描繪雲彩

全部塗上水分後,一口氣描繪雲彩。雖需勾勒底稿,但雲的形狀很難控制,因此,某種程度可用隨筆調整。並無左右形狀對稱的雲,因此注意避免過於整齊即可。

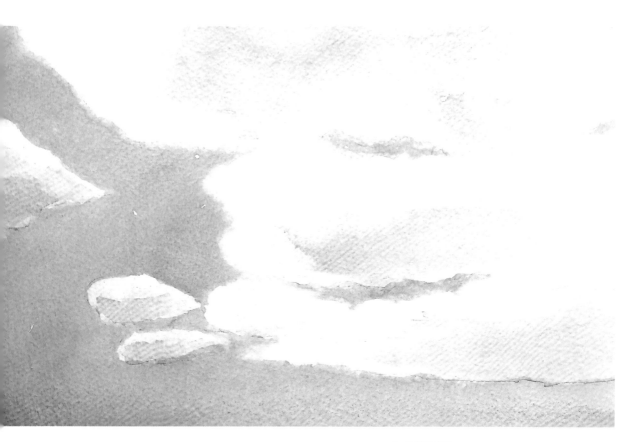

 溫莎紫羅蘭◇
（Dioxazine）

 亮玫瑰色（Bright Rose）

 藍色◎

 錳藍色

◇…溫莎牛頓水彩
◎…Match Colors 水彩

● 勾勒底稿

1. 輕輕擦拭鉛筆所描繪的輪廓與畫稿的線（勾勒底稿 →P14）。

● 塗繪雲彩

2. 全體確實塗上水分,用面紙壓貼著。

Point ▶ 過於濕中濕（→P8）時,顏色就會太過擴散。約在 Dry-wet這邊。

3. 以溫莎紫羅蘭與藍色的混色濃淡層次塗繪雲影。觀看樣貌，重疊塗上淺亮玫瑰色。

Point ▶ 邊參考畫稿邊觀察整體，以隨筆畫入。

4. 以錳藍色塗繪天空。

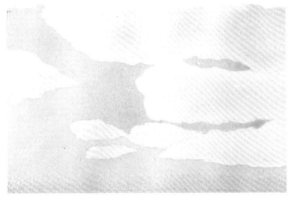

5. 以3的顏色塗繪最下面的線。

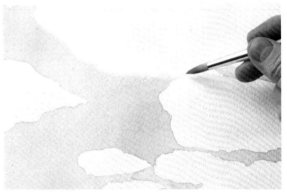

6. 以蘸濕的筆渲染雲的輪廓。

◉ 潤飾後完成畫作

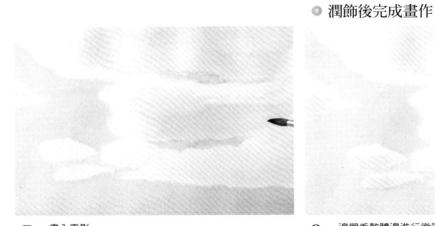

7. 畫入雲影。

8. 邊觀看整體邊進行微調。

雲的形態
各種變化

依季節或天候狀態,雲的形態千變
萬化。此外,形狀並非整齊一致,
每朵雲彩表情各有不同。請掌握瞬
間的形態加以描繪。

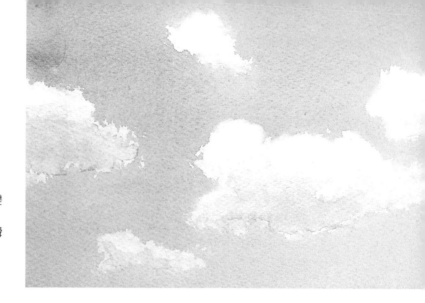

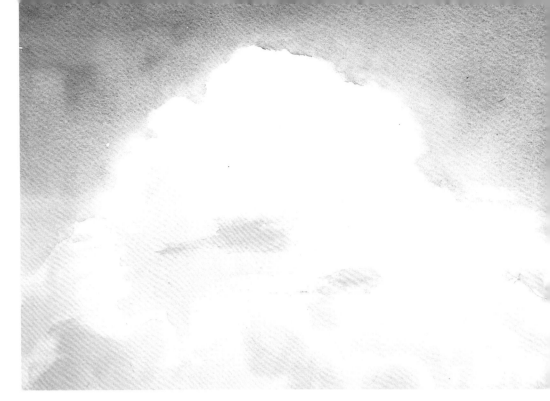

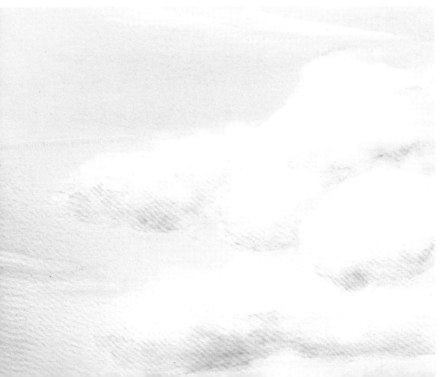

描繪天空

彩繪天空與海洋，以使用 Match Colors 的胭脂紅與綠色的顏料為主。描繪天空及雲彩時，建議使用不會產生粗糙粒子的 Match Colors 微粒子顏料。

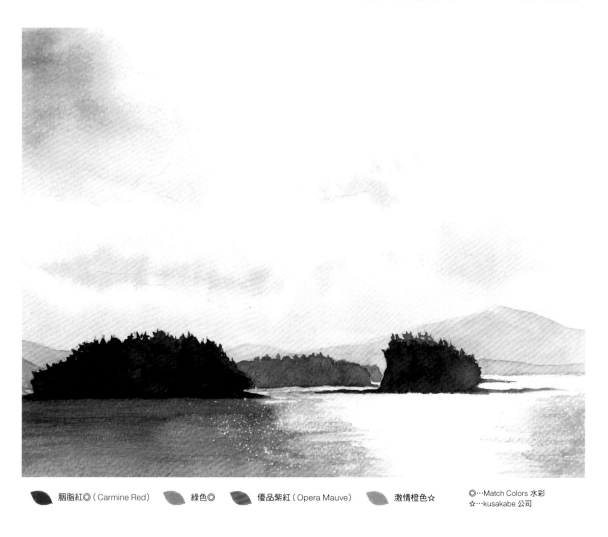

● 胭脂紅◎（Carmine Red）　　● 綠色◎　　● 優品紫紅（Opera Mauve）　　● 激情橙色☆

◎…Match Colors 水彩
☆…kusakabe 公司

● 勾勒底稿　　　　　　　● 塗繪天空

1. 輕輕擦拭鉛筆所描繪的輪廓與畫稿的線。將留白膠塗在海水發亮之處。使用留白膠潑濺（勾勒底稿→P14）（遮蓋→P16）。

2. 全體確實塗上水分。

3. 調配胭脂紅與綠色的混色，以淺色塗繪全部天空，濃色塗繪雲彩。

Point ▶ 邊觀察雲彩全體形狀，邊以隨筆塗繪。

4. 用面紙擦拭，製作成雲形。

Point ▶ 輕輕擦拭，勿搓擦。以縱向
擦拭，從雲間射入的光線條
紋也一起繪製。

5. 用吹風機吹乾整個天空，可防止
渲染。用水塗繪全部天空。

Point ▶ 為作成所想畫的雲形，一旦
塗繪雲彩後就吹乾，以防止
渲染。

6. 用淺優品紫紅塗繪天空的下方部
分。

● 彩繪島嶼

7. 將3的顏色調成稍濃的顏色塗繪
島嶼。

Point ▶ 比3還要多加些綠色，調配
成濃色。

8. 使用比7還濃的顏色重疊塗繪島
嶼。

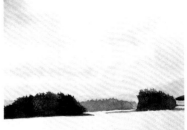

9. 使用比8還濃的顏色重疊塗繪近
前方的島嶼。

Point ▶ 遠景的島嶼輪廓朦朧，隨著
逐漸來到近前方，描繪出樹
木的氛圍。

● 塗繪海水

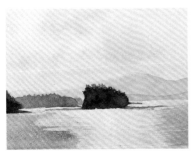

10. 使用3的顏色，調配出帶有藍色
的色調塗繪海水。起先為淺色，
其次重疊深色。

● 潤飾天空後完成畫作

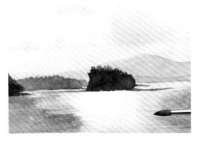

11. 乾掉後將留白膠剝下，在陽光照
射之處塗上淺激情橙色。

Point ▶ 陽光照射最亮之處留白。

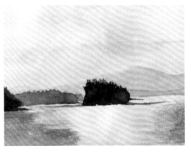

12. 天空上半部分塗水，再塗上淺激
情橙色後完成。

Point ▶ 天空也加入橙色，產生出與
海水一體的感覺。

天空的形態　各種變化

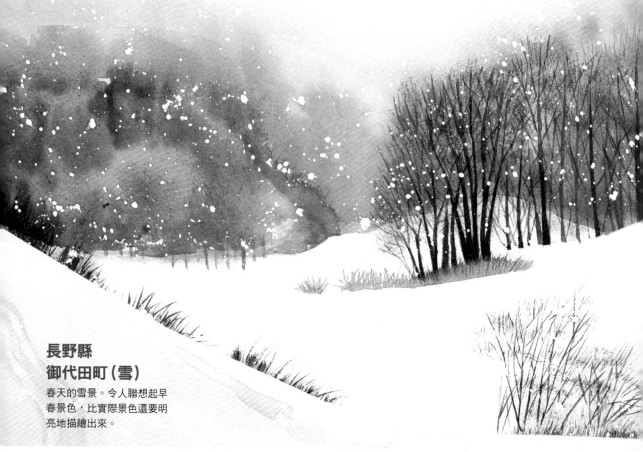

**長野縣
御代田町（雪）**

春天的雪景。令人聯想起早
春景色，比實際景色還要明
亮地描繪出來。

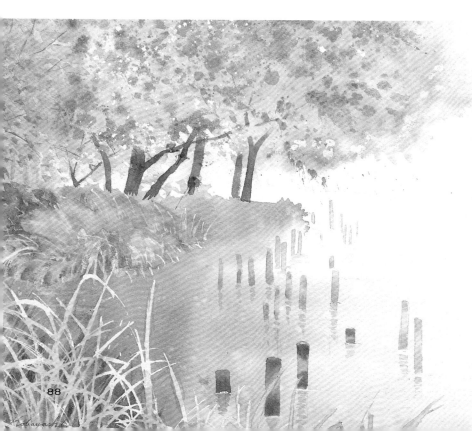

**東京都
石神井公園（雨）**

滂沱大雨的景色。在近前方
畫入予人印象深刻的葉子加
以強調。

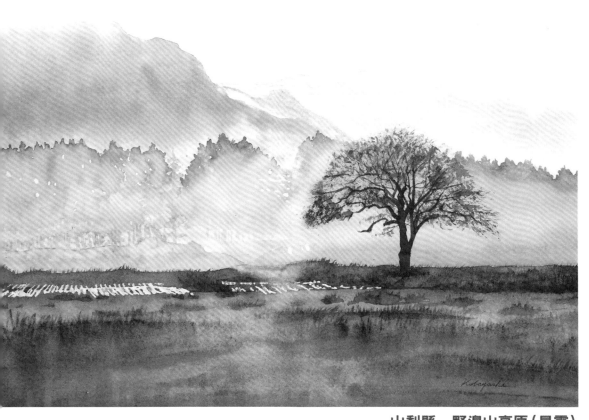

山梨縣　野邊山高原（晨霧）

為呈現出早晨的薄霧，邊注意遠景邊描繪。
下方的草原係以噴霧、流動顏料來呈現。

栃木縣　那須塩原（霧）

霧的情景以濕中濕呈現。近前方的樹
木以顏色的濃淡呈現出遠近感。

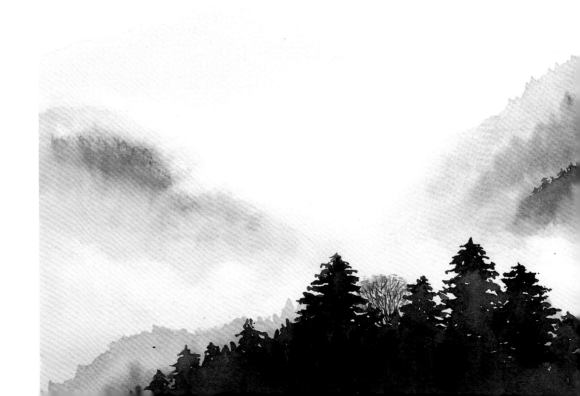

描繪天空、雲彩的集合

天空及雲彩的主題圖案，大多是在已塗抹水的底層上，一氣呵成地塗繪顏色。顏料若乾掉，就不會產生出自然的朦朧。開始描繪之前，需先考慮步驟。此外，大量使用顏料的情形頗多，請事先調妥足夠的顏色。

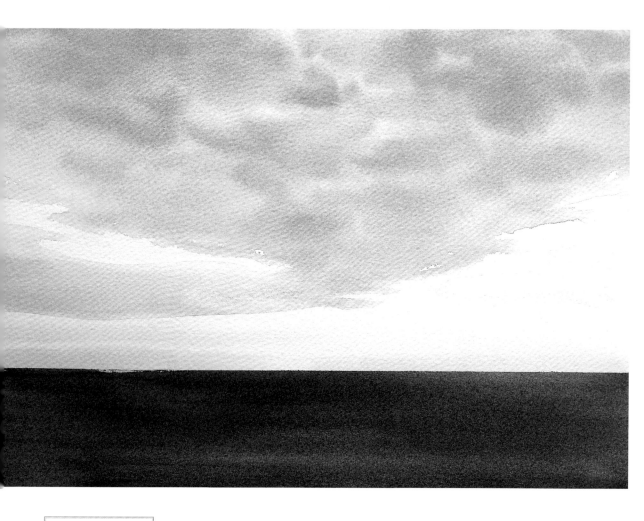

全部一氣呵成

1. 畫紙全體塗上水分，再塗上淺橙色。下半部分的海水之處塗上深橙色。

2. 於未乾前，一口氣描繪雲彩。

3. 在天空與海水之間貼上遮蓋膠帶。

Point ▶ 這是為避免於4塗繪的海水顏色溢往天空，而預先貼上遮蓋膠帶。

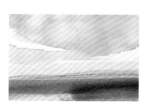

4. 在海水上著色，將遮蓋膠帶剝下。

Point ▶ 以筆刷往橫向塗繪，產生出海水的氣氛。

天空與山脈

1. 以橙色的濃淡層次塗繪天空。

2. 在空隙間加入雲色。

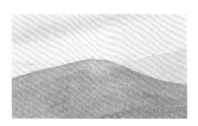

3. 待全部乾了後,描繪山脈。

Point ▶ 在未乾前描繪會滲染,因此必須等乾了之後再描繪。

天空

1. 畫紙全體確實塗繪水分後塗上淺黃色,間隔塗上淺橙色。

2. 間隔塗入雲色。

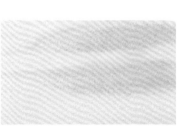

3. 以黃色及橙色微調。

天空不入畫的表現方式

描繪風景時，應該有很多人都會不自覺地想要將天空畫入構圖。不將天空入畫，靈活地運用空間的話，也可形成另一種不同的氛圍。

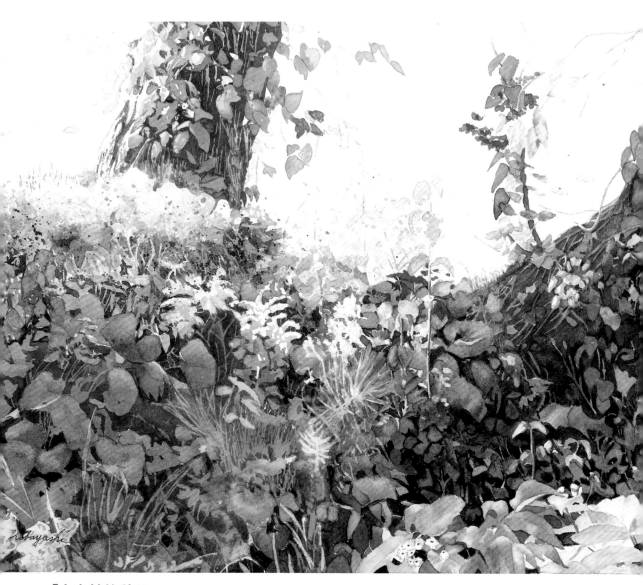

「小森林的秋天」
福島縣　五色沼

描繪在天候狀況不佳之時，陽光瞬間射入的情景。在樹木之間，未將天空畫入，利用畫紙的空白呈現亮光。

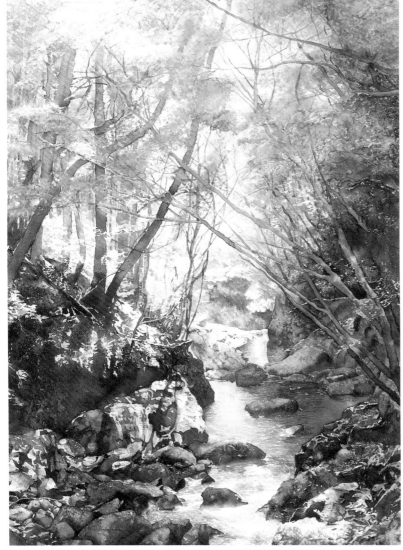

「赤目四十八瀑布的溪流」
三重縣　赤目四十八瀑布

將上方的天空嵌入樹葉之間，
重視由後方照射出來的光線。
此為地震過後，為表現希望之
光所描繪之畫作。

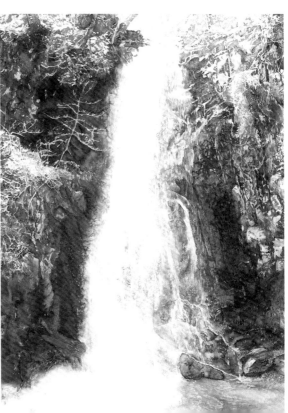

「銚子口大瀑布」
岐阜縣　宇津四十八瀑布

讓人感受到光線由上方狹小天空的
空間瀉下般地描繪。雖已五月，但
仍留有殘雪，予人寒意的氛圍，因
此打造出明亮的感覺。

描繪地面

所謂的「地面」，一言以蔽之，就是土地顏色會有深淺不同或長有草木等等，具有各種形狀。雖說如此，但若以單一顏色一口氣作畫，就不會產生遠近感，而予人平面的印象，必須加以注意。仔細觀察整體後再進行描繪。

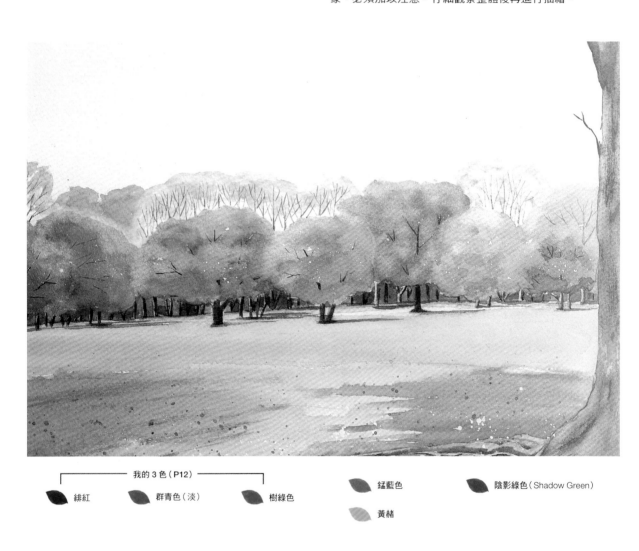

┌────── 我的 3 色（P12）──────┐

緋紅　　　　群青色（淡）　　　　樹綠色

錳藍色

黃赭

陰影綠色（Shadow Green）

◉ 勾勒底稿

1. 輕輕擦拭鉛筆所描繪的輪廓與畫稿的線（勾勒底稿→P14）。

◉ 遮蓋

2. 以吸管將留白膠塗在遠景的樹幹上。畫筆蘸上留白膠，對近前方的地面稍微潑濺（遮蓋→P16、24）。

◉ 彩繪天空

3. 以錳藍色塗繪天空。隨著往下塗繪，邊加入水分，使之逐漸淺淡。

Point ▶ 由於顏色淺淡，樹的上方亦可塗繪。

⬤ 塗繪樹木

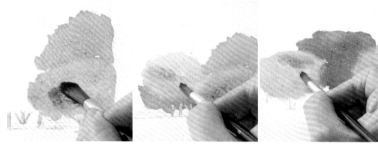

4. 待全部乾了後，運用「我的3色」調配成綠色及褐色，塗繪葉子。明亮之處，部分混合黃赭塗繪。

Point ▶ 請勿將畫筆向固定方向移動，而是邊旋轉邊塗繪。

5. 於未乾前，與同樣方式塗繪其他葉子。

Point ▶ 在顏色濕潤時進行塗繪，同化後，樹木之間就會呈現出相互連接的樣子。

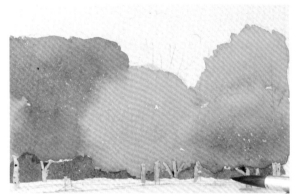

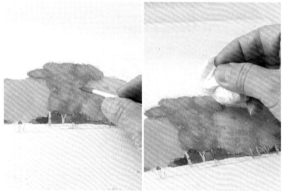

6. 所有的葉子塗繪完成後，以陰影綠色塗繪樹幹之間。

7. 邊觀察整體狀況，邊補強顏色，並以面紙擦拭進行微調。

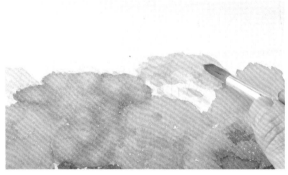

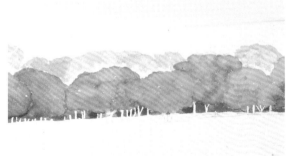

8. 運用「我的3色」調配成淺褐色，塗繪遠景的葉子，也塗上淺樹綠色。

9. 待全部乾了後，將樹幹的留白膠剝下。

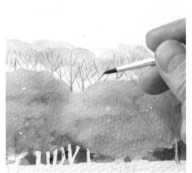

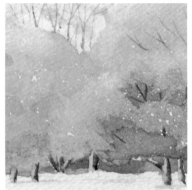

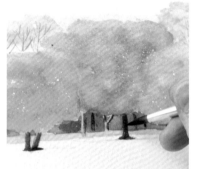

10. 運用「我的3色」調配成褐色，描繪遠景的樹枝。

Point ▶ 以細筆由下往上描繪樹枝。

11. 樹幹明亮之處塗繪黃赭。影子則運用「我的3色」調配成褐色塗抹。

12. 運用「我的3色」調配成淺褐色，塗繪樹幹下的地面。運用「我的3色」調配成深褐色，塗繪近前方樹幹。

● 塗繪地面

13. 以淺樹綠色塗繪地面的上半部分。

14. 於未乾前，在間隔上塗繪黃赭。

15. 運用「我的3色」調配成褐色，於未乾前塗繪地面的下半部分。

● 塗繪近前方樹木

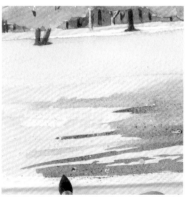

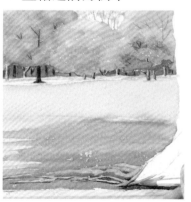

16. 在間隔上塗抹深樹綠色。

17. 運用「我的3色」調配成茶褐色，塗繪土地部分的樹影。

18. 運用「我的3色」調配褐色的濃淡層次，塗繪樹根。

Point ▶ 在樹根間畫上深褐色，形成影子。

19. 運用「我的3色」調配成淺灰色、褐色，塗繪樹幹。

20. 運用「我的3色」調配成茶褐色及灰色，描繪樹幹的凹下處及細節。

潤飾後完成畫作

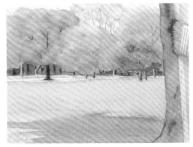

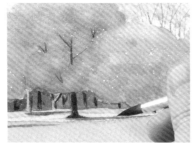

21. 運用「我的3色」調配成茶褐色，以乾筆法塗繪樹幹（乾筆法→P9）。

Point ▶ 以乾筆法塗繪時，以硬的畫筆為宜。

22. 運用「我的3色」調配成茶褐色塗繪樹影。

Point ▶ 邊觀察整體，邊隨筆作畫。

23. 將地面的留白膠剝下。

24. 以蘸濕的畫筆，對遮蓋所形成的斑點渲染。

25. 運用「我的3色」調配成茶褐色。用畫筆蘸上顏色後，以粗筆敲打彈濺，進行潑濺。邊觀察整體邊進行微調。

Point ▶ 不需潑濺之處可用紙張保護。

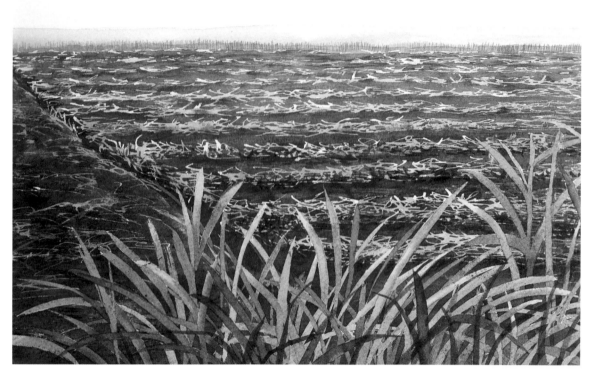

地面的形態　各種變化

北輕井澤的牧場 I

收割後的牧草園。牧草運用遮蓋
呈現出來。近前方配置牧草，強
調牧草園。

上高地的砂地

在中州的砂地上以淺色畫入影子，並以潑濺完成
畫作。

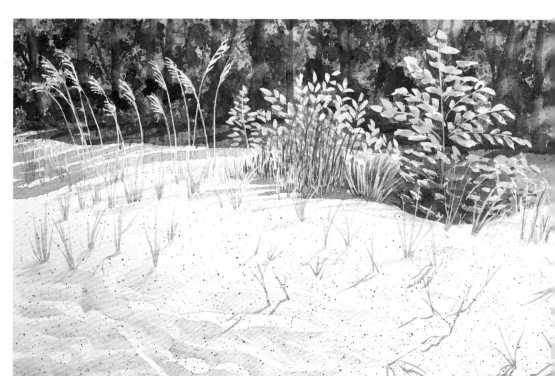

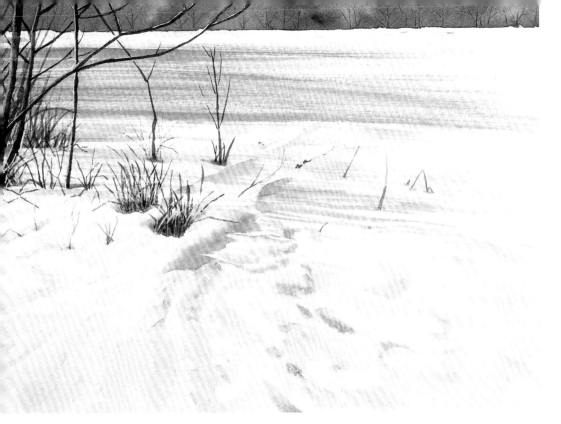

北輕井澤的雪景

為表現出土地的遼闊性，
將遠景模糊化。此外，樹
木落在雪地上的長影也呈
現出遼闊性。

北輕井澤的牧場Ⅱ

近前方的地面粗略作畫，中景的
草地則細膩描繪，產生出明亮牧
場的氛圍。

描繪道路

了解「地面」的描繪方法後，也請務必要挑戰一下「道路」。和地面一樣，需邊注意避免過於平面，邊掌握其特徵。為了產生乾的道路氛圍及草的質感，此處使用乾筆法。為減少水分，請以粗糙的硬筆作畫。

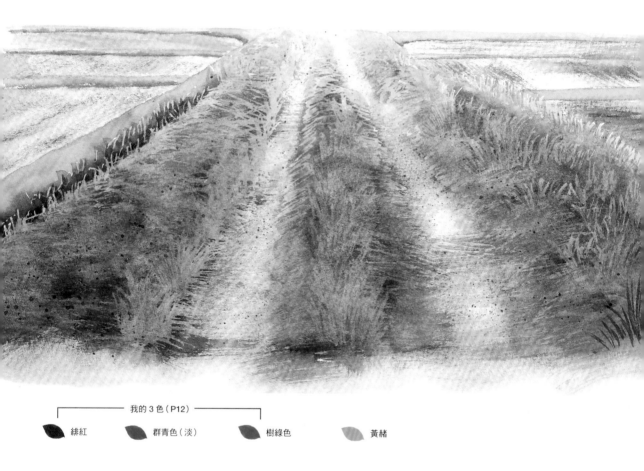

我的 3 色（P12）

緋紅　　　群青色（淡）　　　樹綠色　　　　黃褚

勾勒底稿

1. 輕輕擦拭鉛筆所描繪的輪廓與畫稿的線（勾勒底稿→P14）。

遮蓋

2. 以吸管在農業道路的草上塗上留白膠（遮蓋→P16、24）。

● 塗繪道路

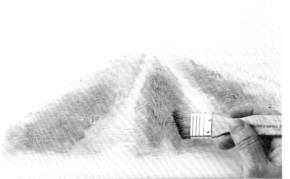

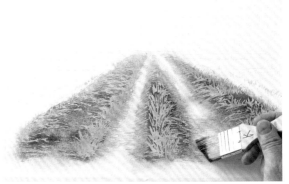

3. 運用「我的3色」調配成褐色，並以乾筆法塗繪道路（乾筆法P→9）。

Point ▶ 筆刷（畫筆）需使用較硬者。勿向固定方向塗繪，請配合草的方向塗繪。

4. 與 同樣方式重疊塗繪樹綠色。

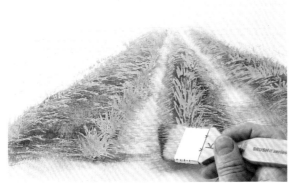

5. 邊觀察整體，邊運用「我的3色」調配成的褐色與樹綠色補強。

6. 運用「我的3色」調配成深褐色。讓筆蘸上後，以粗筆敲打潑濺。

Point ▶ 不需潑濺的部分可用紙張保護。

● 塗繪草

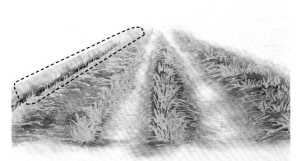

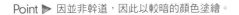

此處保留

7. 運用「我的3色」調配成的褐色與樹綠色，塗繪左側（側溝隔壁）的堤。

Point ▶ 因並非幹道，因此以較暗的顏色塗繪。

8. 除最右側的留白膠外，其餘剝下。

 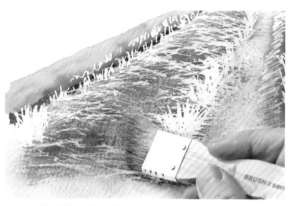

9. 運用「我的3色」調配成褐色、樹綠色、黃褚，使用乾筆法，塗繪已剝下留白膠的草及道路。

10. 與⑨同樣，其他部分也用乾筆法渲染。

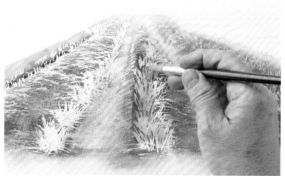 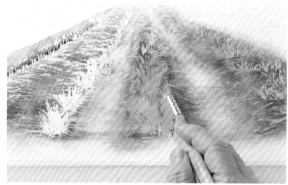

11. 以樹綠色塗繪正中央的草。

12. 運用「我的3色」調配成的褐色，使用乾筆法塗繪渲染。

Point ▶ 近前方顏色較深，後面則逐漸淺淡，產生出遠近感。

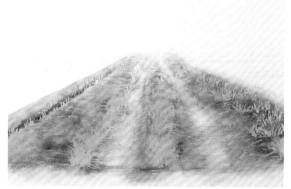 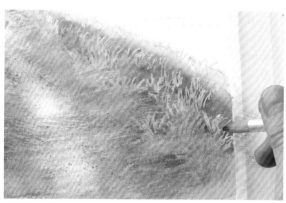

13. 與12同樣方式，對其他部分的草也加以塗繪。

14. 對除去留白膠的草形狀，邊塗上樹綠色邊進行微調。

◎ 塗繪遠景的道路

15. 運用「我的3色」調配成的褐色與樹綠色，塗繪左右的田間小路。

Point ▶ 因係形成遠景，需以較暗的顏色描繪。

◎ 塗繪農田

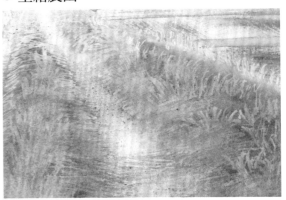

16. 運用「我的3色」調配成的淺褐色，塗繪農田中。以面紙到處擦拭，以產生出細微的差別。

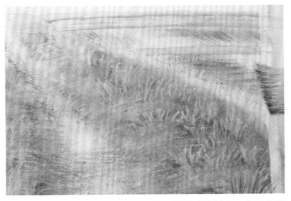

17. 待乾了後，運用「我的3色」調配成的褐色，使用乾筆法塗繪。

◎ 塗繪覆蓋在農田的草

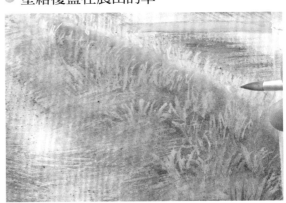

18. 以樹綠色塗繪右側遮蓋的草叢間。

◎ 潑濺後完成畫作

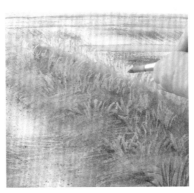

19. 待乾了後，將右側的留白膠剝下。

20. 以樹綠色的濃淡層次，塗繪已經剝下留白膠的草。

21. 運用「我的3色」調配成深褐色，讓筆蘸上顏色後，以粗筆敲打潑濺。

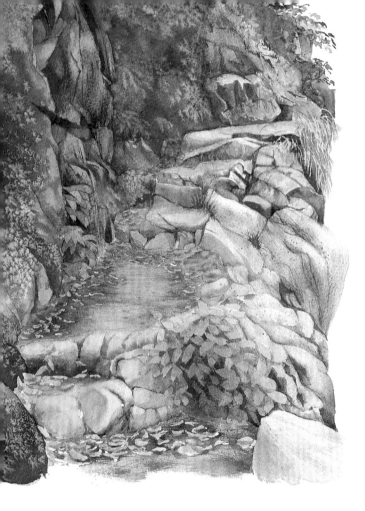

道路的形態
各種變化

鳩之巢溪谷道路

位於多摩川上游的溪谷。左側
叢生的雜草，係用鹽釀出氛
圍，細部省略。

北輕井澤的雪路

車輪痕跡及路旁樹木以暖色描
繪，襯托出皚皚白雪。

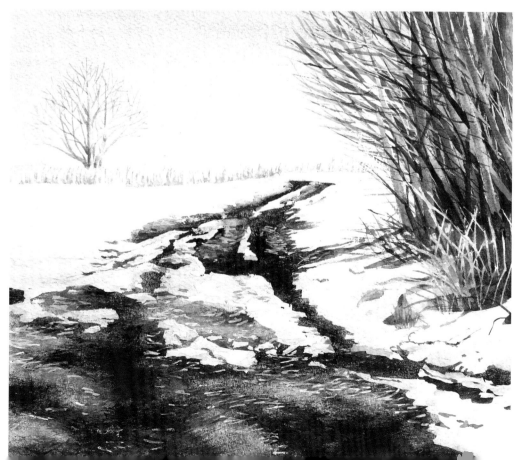

箱根湯本的砂石路

描繪一部分的砂石路，其餘用潑濺處理。觀察周圍植物的向光部分，以大片的潑濺表現。

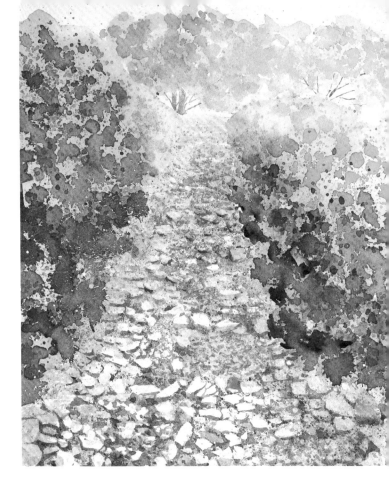

奧入瀨的水窪

在車道上所形成的水窪。映入陽光的反射部分係以細微潑濺呈現。

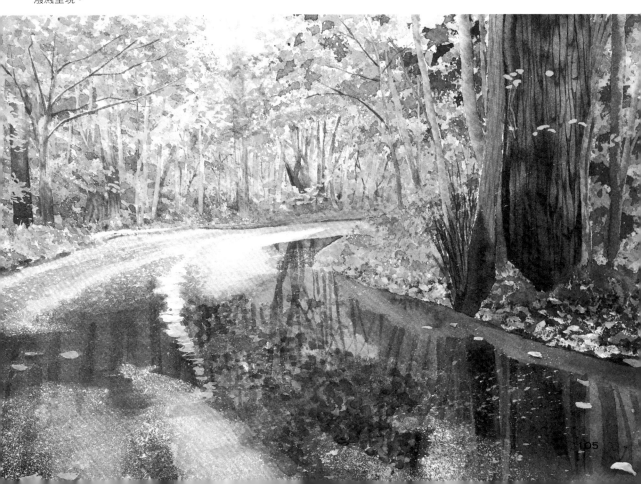

描繪天空、道路的集合

描繪作為背景的天空後塗繪道路。道路盡頭畫有樹木等，呈現出深邃感。

道路盡頭的草木

1. 將盡頭的松樹及草遮蓋住，塗繪周圍的草。

2. 將留白膠剝下，塗繪盡頭的松樹。用乾筆法描繪樹葉及樹幹。

3. 畫入樹木間的細小樹木。

4. 用乾筆法塗草。

Point ▶ 使用乾筆法顏色就不會變得平面，容易產生出草的質感。

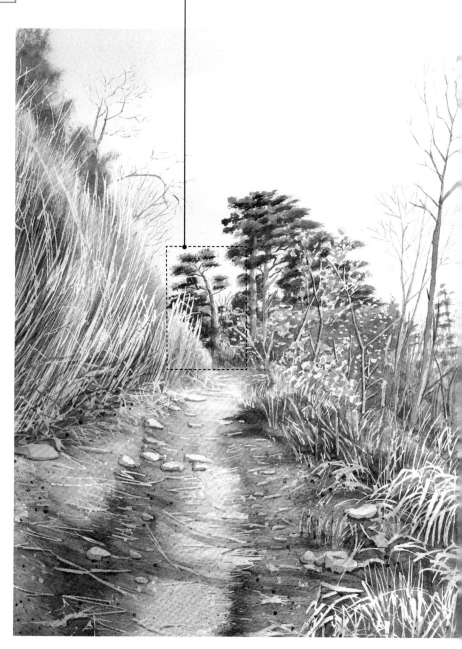

Part.4
.............

一幅畫作

描繪植物風景

本篇是植物、岩石、樹木等的精選集。決定主要的場所後（此處為正中央的樹木），描繪各自的深淺特色。為避免造成過於平面的印象，請先觀察光與影（對比）後才進行描繪。

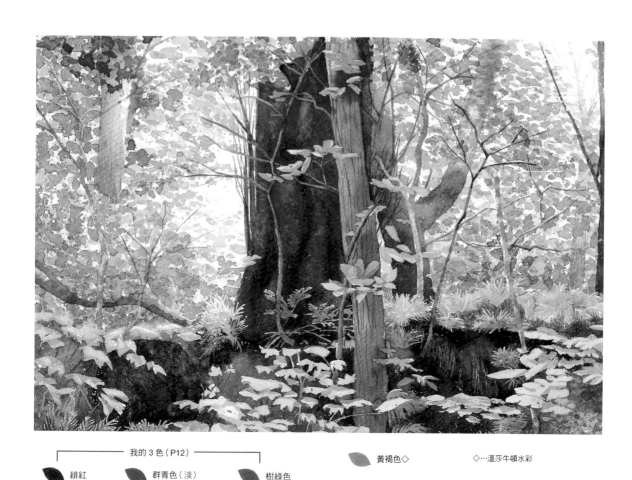

我的 3 色（P12）

緋紅　　群青色（淡）　　樹綠色

黃褐色◇　　　　◇…溫莎牛頓水彩

酮黃

● 勾勒底稿　　　● 遮蓋

1. 輕輕擦拭鉛筆所描繪的輪廓與畫稿的線（勾勒底稿→P14）。

2. 對遠景的草木等明亮之處，以吸管塗敷留白膠（遮蓋→P16、24）。

Point ▶ 為避免顏色混雜，陰暗處與毗鄰之物體需特別塗繪。

3. 將畫筆蘸上留白膠，潑濺成如光粒子一般。

Point ▶ 為遍及整體，需進行細微的潑濺。

● 塗繪全體的葉子

4. 運用「我的3色」調配成淺綠色塗繪樹幹。

Point ▶ 之後，因需對上面全部的葉子進行潑濺，為避免遮蓋後不清楚，需預先作記號。

5. 以淺酮黃塗繪整體。右上方最明亮之處與光射入的左邊空間保留不塗。

6. 畫筆蘸上淺樹綠色後，以粗筆敲打彈濺，進行潑濺。

Point ▶ 以潑濺所形成的圓形斑點，用手壓碎，使形狀自然。

7. 將樹綠色調濃，進行2次潑濺。

Point ▶ 需注意避免潑濺到中央的樹木。

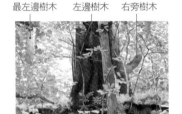

[全圖]

最左邊樹木　左邊樹木　右旁樹木

左旁的樹枝　右邊樹木　最右邊樹木

● 塗繪樹木

8. 運用「我的3色」調配成帶有綠色的淺褐色，塗繪右邊樹木。

9. 將8顏色加深，重疊塗繪。

Point ▶ 需於8乾掉前塗繪，使之產生同化。

10. 以蘸濕的筆到處點綴。

11. 運用「我的3色」調配成深綠色，與黃褐色混色後，塗繪左邊樹木的左側。

12. 運用「我的3色」調配成深綠色塗繪左邊樹木的其餘部分。在未乾前撒上鹽（鹽→P63）。

Point ▶ 撒上鹽可使樹皮紋理複雜。

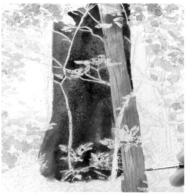

13. 運用「我的3色」調配成綠色與褐色，描繪右邊樹木的樹皮。

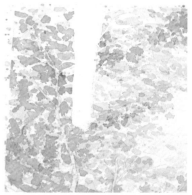

14. 將最左邊樹木的留白膠剝下。

15. 運用「我的3色」調配成褐色，塗繪最左邊的樹木。

Point ▶ 明亮之處留白。

16. 運用「我的3色」調配成深褐色，描繪最左邊的樹皮。

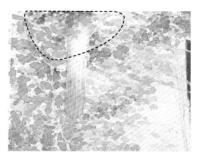

17. 以深樹綠色潑濺左上方。

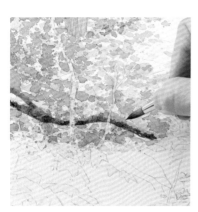

18. 運用「我的3色」調配成綠色，以濃淡層次塗繪左旁的樹枝。

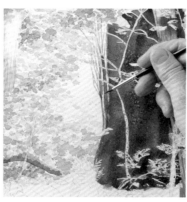

19. 以11的顏色（毗鄰樹木的顏色）塗繪由左邊樹林長出的樹枝。

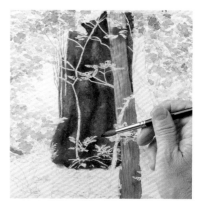

20. 待乾了後，撒上12的鹽。運用「我的3色」調配成深褐色，描繪樹皮。

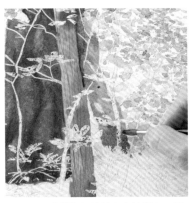

21. 以淺樹綠色塗繪右旁的樹木。運用「我的3色」調配成茶褐色，由上方開始塗繪。

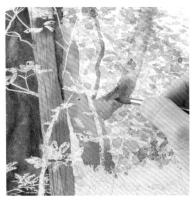

22. 運用「我的3色」調配成淺綠色與茶褐色，塗繪往右彎曲的樹枝。

Point ▶ 為讓上面部分宛如隱藏在樹葉中，須使顏色同化。

23. 運用「我的3色」調配成褐色，以濃淡層次塗繪最右邊的樹木。

Point ▶ 薄薄地塗繪後面的樹木，宛如將樹木隱藏起來一般。

● 塗繪細小的樹木

[全圖]

左區塊　中間區塊　右區塊

24. 將上半部分的留白膠剝下。

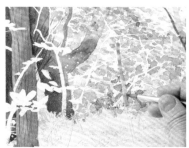

25. 運用「我的3色」調配成淺綠色塗繪右區塊的樹木。運用「我的3色」調配成淺灰色，描繪樹皮。

26. 其他樹木也和25同樣方式塗繪。

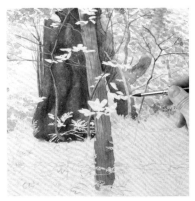

27. 運用「我的3色」調配成褐色與綠色，塗繪中間區塊的樹木。

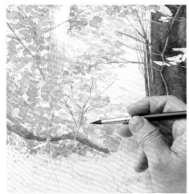

28. 左區塊的樹木也以同樣方式塗繪。

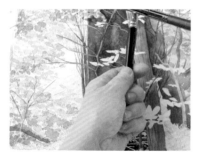
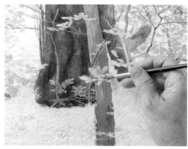
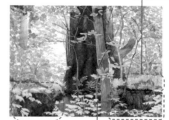

[全圖]

右邊的草

岩石　　樹根　右邊的葉子

29. 對中間區塊上方樹葉部分，潑濺深樹綠色。

30. 以樹綠色的濃淡層次，塗繪中間區塊的樹葉。

● 塗繪下半部分

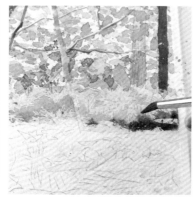
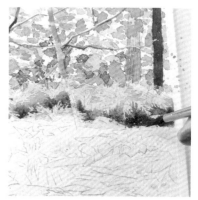

31. 運用「我的3色」調配成綠色，塗繪左下方的岩石。運用「我的3色」調配成紅褐色，重疊塗抹岩石下方部分，並撒上鹽。待乾了後取出鹽。

32. 以樹綠色塗繪右方的草。運用「我的3色」調配成深褐色，塗繪草的下方。

33. 邊觀察整體，邊畫入深樹綠色，並進行調整。

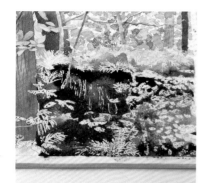
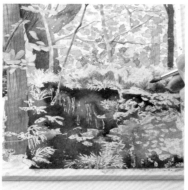
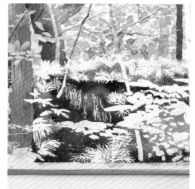

34. 運用「我的3色」調配成褐色及深綠色，邊將顏色混染，邊塗繪右下方。

Point ▶ 邊觀察地面及草叢部分，邊畫入。

35. 運用「我的3色」調配成深綠色，邊觀察整體，邊以隨筆描繪補強右方草的影子。

36. 待乾了後，將右下方的留白膠剝下。

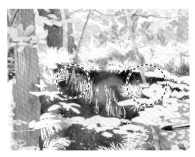

37. 以和上方相同的顏色，塗繪下方部分的樹木。

38. 以樹綠色重疊塗繪右邊遮蓋過的草。

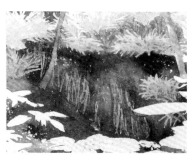

39. 運用「我的3色」調配成褐色，塗繪根部。

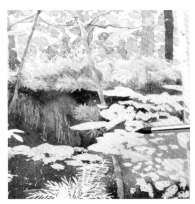

40. 以淺樹綠色塗繪右邊的葉子。

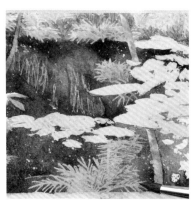

41. 以深樹綠色塗繪右下方的羊齒植物。

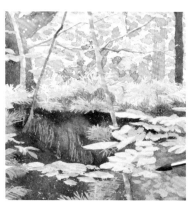

42. 待40乾了後，以深樹綠色畫上影子。

43. 運用「我的3色」調配成深綠色潑濺右下方。用手指壓碎圓形斑點，使形狀自然。

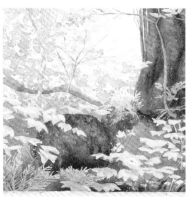

44. 與右下方同樣方式塗繪左下方。

● 潤飾後完成畫作

45. 將淺酮黃塗在上半部分。邊觀察整體，邊進行微調。

Point ▶ 全部都塗的話會造成平面的印象，因此，明亮部分需留白。

描繪溪流風景

本篇為岩石、長有青苔的岩石及水流等的精選集。水色以眼睛看起來或許感覺都是相同的,但作畫時可映入周圍的景色。邊將周圍的景色倒映在水中,邊進行塗繪。水岸及飛沫使用銅鹽青。

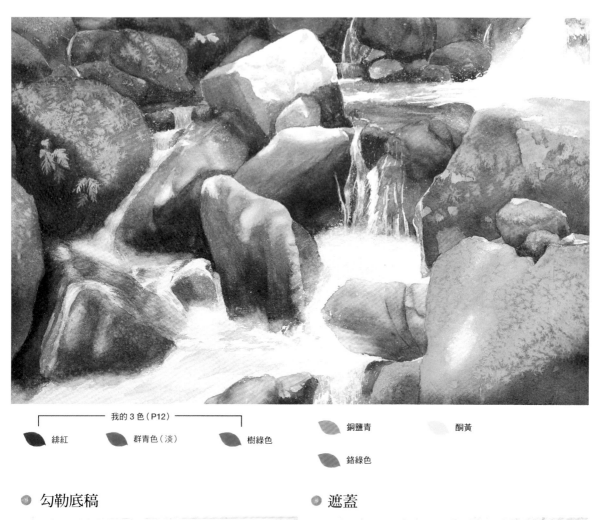

── 我的 3 色 (P12) ──

緋紅　　群青色 (淡)　　樹綠色

銅鹽青　　酮黃

鉻綠色

● 勾勒底稿

1. 輕輕擦拭鉛筆所描繪的輪廓與畫稿的線 (勾勒底稿 →P14)。

● 遮蓋

2. 用筆將留白膠塗在岩石及河川明亮之處。用牙刷蘸留白膠,潑濺水的飛沫之處 (遮蓋→P16、P24)。

● 塗繪岩石

[全圖]

左上方岩石　右上方岩石

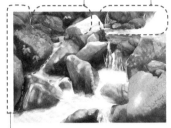

左旁岩石

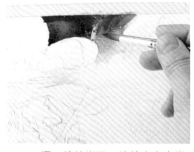

3. 逐一塗繪岩石。塗繪右上方岩石。運用「我的3色」調配而成的深藍色進行塗繪。於未乾前，以蘸濕的筆去除水岸的顏色，並塗上銅鹽青。影子則使用稍深色作畫，可產生出深邃感。

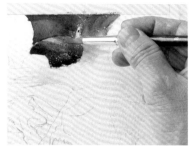

4. 待乾了後，運用「我的3色」調配成深綠色，塗繪下方的岩石。以蘸濕的筆去掉上面部分的顏色，畫成明亮的部分。

Point ▶ 由於顏色會互相溶合，要塗繪互鄰的岩石，必須待乾了之後。

5. 以同樣方式塗繪右上方的岩石。

Point ▶ 為避免予人平面的印象，邊觀察光的進入方式與影子，邊著色。

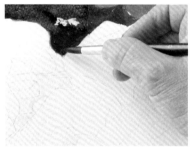

6. 運用「我的3色」調配成深綠色，塗繪左上方的岩石下面。

7. 運用「我的3色」調配成褐色，令岩石產生變化。

8. 與6、7同樣地塗繪左上方的岩石，在乾掉前撒上鹽（鹽→P63）。

9. 左旁的岩石也以同樣方式著色，在乾掉前撒上鹽。

10. 左旁其餘的岩石也以同樣方式上色，在乾掉前撒上鹽。待乾了後，將8～10的鹽去除。

Point ▶ 若欲使大岩石青苔產生大塊的圖案，則在顏料中多加些水分上色。

[全圖]

上面的岩石　　右旁的岩石ⓐ

右旁的岩石ⓓ　右旁的岩石ⓒ
右旁的岩石ⓑ

11. 以淺樹綠色塗繪右旁的岩石ⓐ。

12. 在未乾前，對影子部分重疊塗上深樹綠色。運用「我的3色」調配成褐色，使影子的部分產生變化。

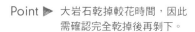

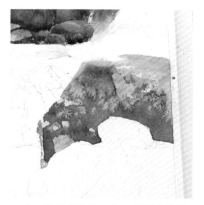

13. 全部著色後，在乾掉前撒上鹽。

Point ▶ 因鹽會去除顏色，需預先使顏色稍濃些塗繪。

14. 待乾了後去除鹽，並將留白膠剝下。

Point ▶ 大岩石乾掉較花時間，因此需確認完全乾掉後再剝下。

15. 運用「我的3色」調配成淺褐色、鉻綠色、緋紅等，塗繪剝下遮蓋的部分。

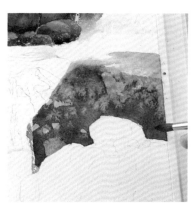

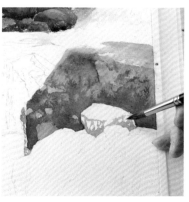

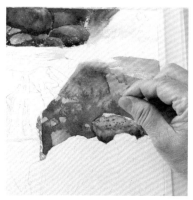

16. 以群青色（淡）與樹綠色的混色，塗繪下方約2／3的影子部分。

17. 以鉻綠色與緋紅的混色，描繪右旁岩石ⓑ的岩石表面。

18. 運用「我的3色」調配成的綠色及褐色重疊塗繪，在乾掉前撒上鹽。

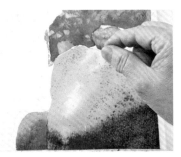

19. 以淺樹綠色塗繪右旁的岩石 **ⓒ**，再以群青色（淡）與樹綠色調配成淺的混色，塗繪上面。運用「我的3色」調配成墨綠色，塗抹右側陰影部分。在乾掉前撒上鹽，待乾了後將鹽去除。

20. 塗繪右旁的岩石 **ⓓ**。將鉻綠色與緋紅的混色塗繪岩石上面部分，並運用「我的3色」調配成的綠色重疊著色。

21. 在濺到水的岩石下方部分塗上銅鹽青。

22. 運用「我的3色」調配成深綠色塗繪影子的部分。

23. 運用「我的3色」調配成深綠色，對上面部分畫入圖案。

24. 運用「我的3色」調配成接近黑色的藍色，塗繪其下方岩石濺到水的地方。以蘸濕的筆去除水岸的顏色，再塗上銅鹽青。

25. 以淺樹綠色描繪上面岩石的表面，在乾掉前撒上鹽，待乾了後除去。

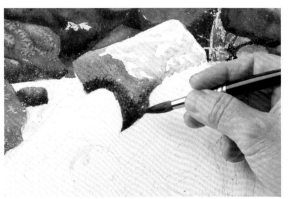

26. 運用「我的3色」調配成深綠色及褐色，塗繪陰影部分。其餘岩石也以同樣方式塗繪。

● 塗繪水流

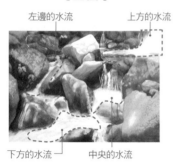

[全圖]

左邊的水流　　　　　上方的水流

下方的水流　　中央的水流

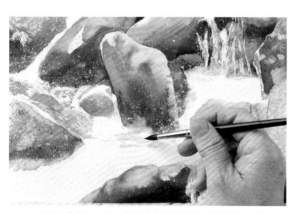

27. 運用「我的3色」調配成深藍色,如畫線般地描繪上方的水流。

Point ▶ 請勿將所有的水色都畫成一樣,需配合周圍的顏色描繪。

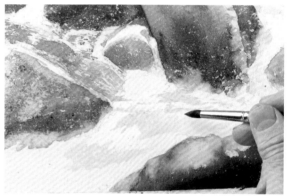

28. 以銅鹽青塗繪水岸及水花。以同樣方式塗繪中央的水流。

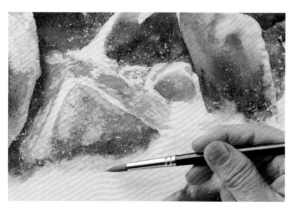

29. 運用「我的3色」調配成相鄰的岩石表面顏色,塗繪下方的水流。

Point ▶ 畫入位於上面的岩石顏色。

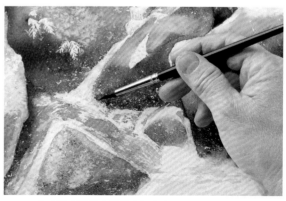

30. 畫入周圍的顏色及銅鹽青。

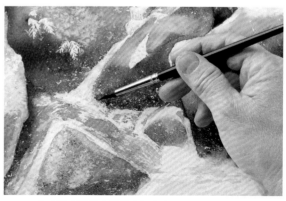

31. 以銅鹽青畫入岩石與水岸,或以蘸濕的筆削去岩石的顏色進行調整。

32. 在左邊水流的水岸塗上銅鹽青。

潤飾後完成畫作

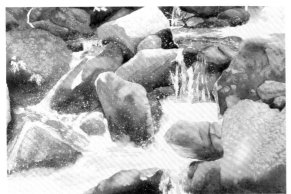

33. 待全部乾了後,將留白膠全部剝下。

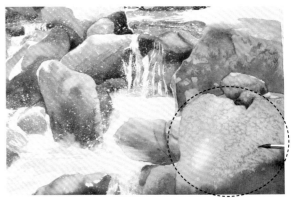

34. 以淺鉻綠色塗繪右旁岩石。

Point ▶ 塗上淺鉻綠色,岩石變得亮麗起來。

35. 對以遮蓋方式潑濺製作而成的水花加以調整。以蘸濕的筆渲染,或畫入岩石的顏色。

36. 以樹綠色塗繪左旁岩石上遮蓋留白的羊齒植物。

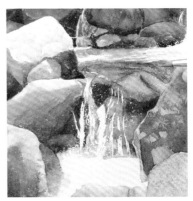

37. 邊畫入周圍的顏色,邊調整上方的水流。

Point ▶ 顏色需淺淡地畫入。明亮之處保留白色部分。

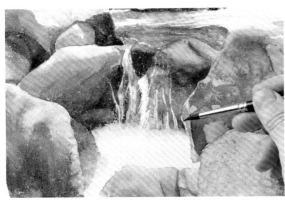

38. 中央的水流也畫入周圍的顏色,或將銅鹽青畫入水岸進行調整。

39. 左邊的水流也同樣地進行調整。邊觀察整體邊進行微調後完成。

展現夢想的作品集

以下介紹迄今所描繪的作品。主要以本書所載的技法，挑戰各種表現方式。

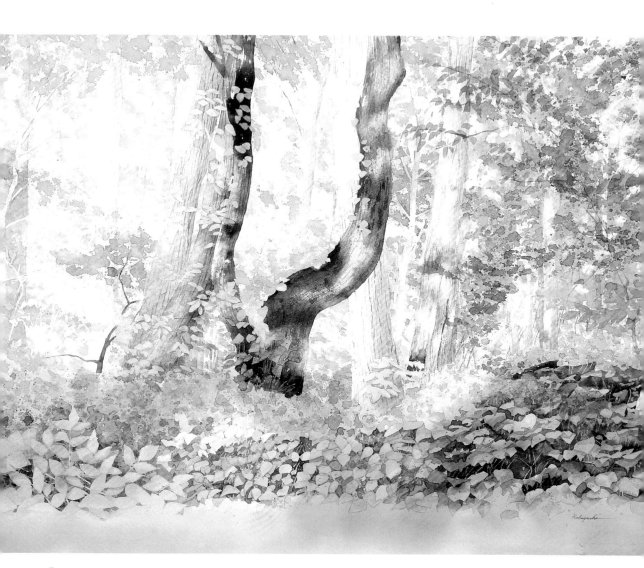

「陸奧的山毛櫸林」
青森縣　八甲田山

前往奧入瀨的途中，從巴士車窗拍攝的照片，經描繪而成的一幅作品。射入樹木中的亮光令人動容。

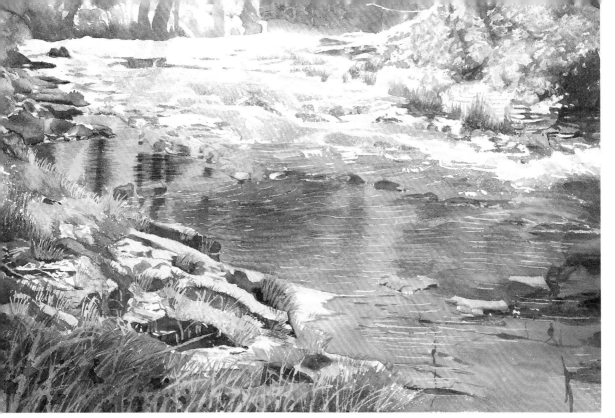

「晨曦」
山形縣　銀山溫泉

為呈現出晨曦中的溪流，將上方部分的陽光珍重地描繪呈現出來。

「北輕井澤大瀑布」
群馬縣　北輕井澤

受到初夏陽光照射與強風關係，在瀑布的下方出現彩虹。描繪這種風景。

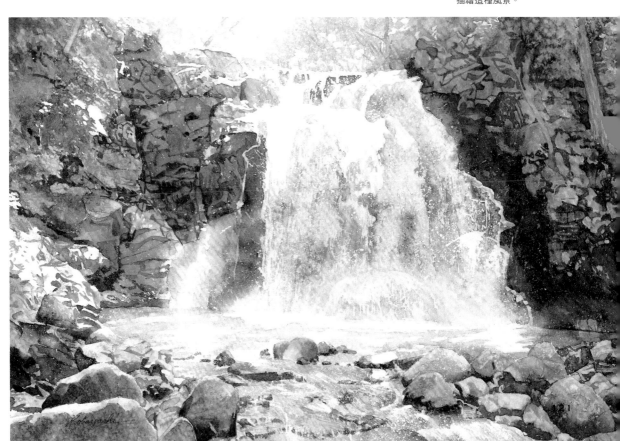

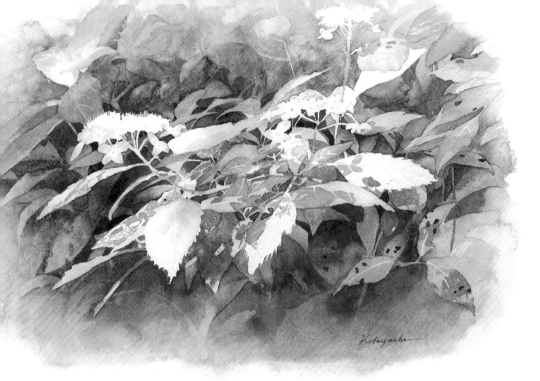

「森林中盛開的繡球花」
神奈川縣　畑宿

在陽光照射下的雜草中，繡球花令人憐愛地綻放著。描繪時需注意花影。

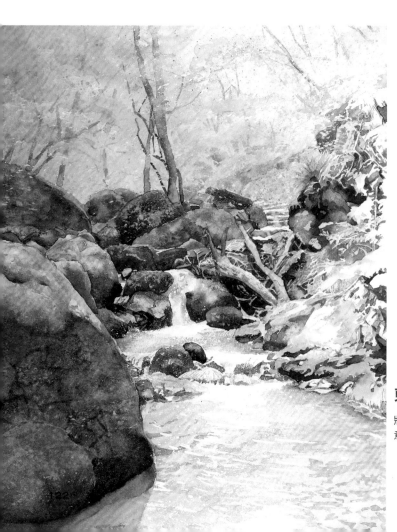

「奧多摩的清溪」
東京都　奧多摩

將遠景的樹木朦朧地呈現。特意描繪出近前方水的透明感。

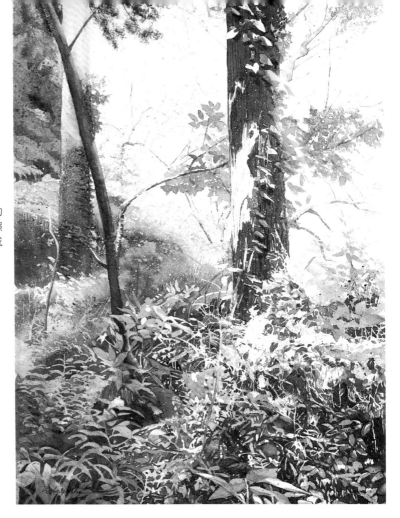

「夏日光輝」
神奈川縣　畑宿

在前往神奈川縣畑宿瀑布途中的
山路。描繪在陰暗的山路上，照
射在樹木上的陽光耀眼奪目的感
覺。

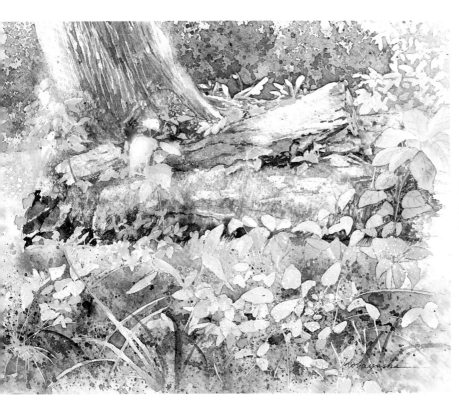

「森林的一隅」
東京都　奧多摩

擷取自然平臥的傾倒樹木。
樹木周圍以潑濺處理。

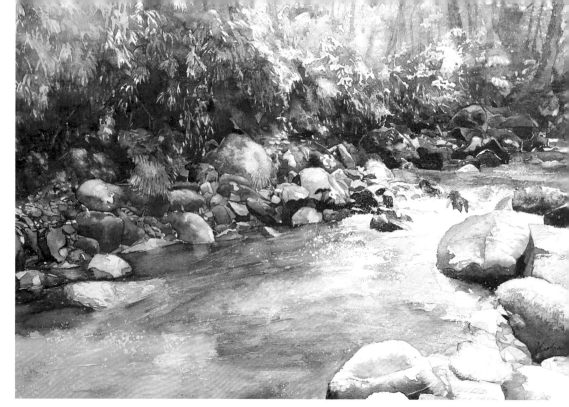

「雜魚川的清溪」
長野縣　志賀高原

位於志賀高原的溪釣地點。陽光射入一般
人無法進入的繁茂雜木林。重視光的呈現
方式。

「長有青苔的山澗I」
神奈川縣　畑宿

位於神奈川縣畑宿的山間溪流。沐浴在林
間射入的夏日陽光中。特意描繪近前方耀
眼的澎湃水流。

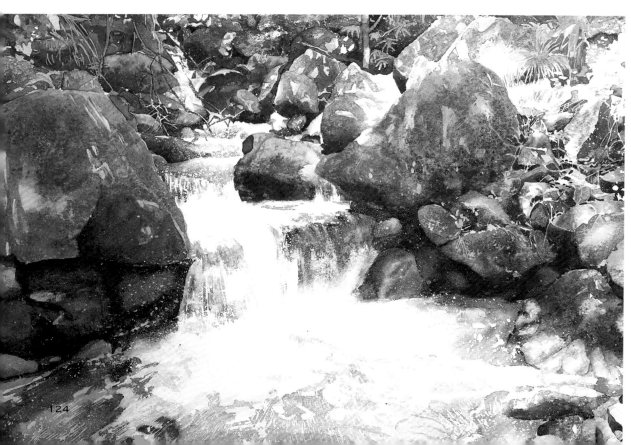

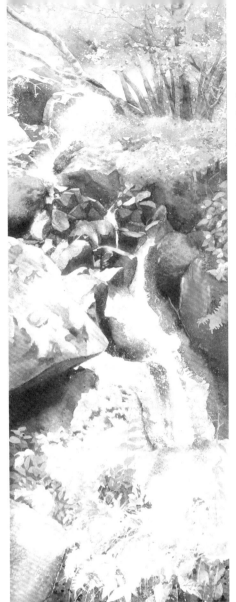

「畑宿的清溪」
神奈川縣　畑宿

飛龍瀑布落下之處下方的溪流。
畫作的上面部分描繪動人的耀眼
亮光。

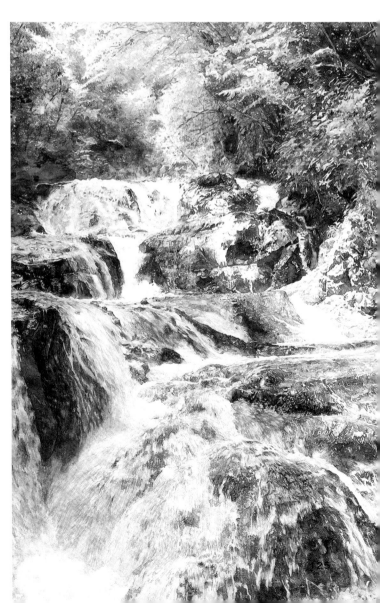

「魚止之瀑」
群馬縣　北輕井澤

描繪令人動容的噴濺水流與由上
方射入的陽光。這張畫作描繪並
未使用遮蓋。

「九重葛綻放的白色道路」
沖繩縣　石垣島

描繪令人印象深刻的石垣島白色道路。為強調白色道路，特意描繪九重葛的盛開狀況。

「志賀高原的清溪」
長野縣　志賀高原

溪釣地點。呈現出閃閃發亮的初夏光輝。

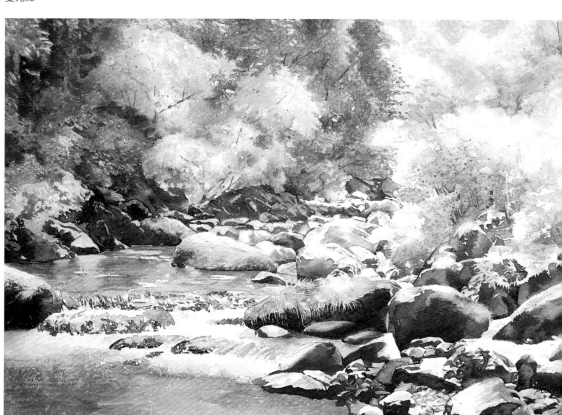

「南天竹的果實」

受到陽光照射的南天果實。邊玩色彩遊戲邊描繪。

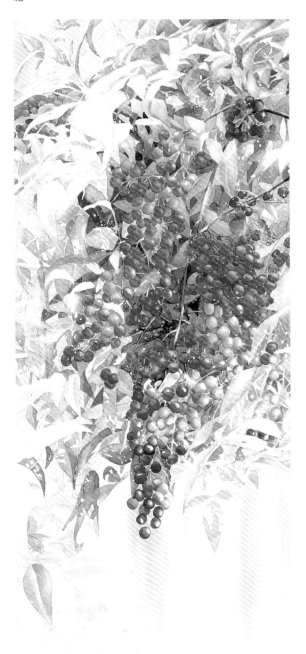

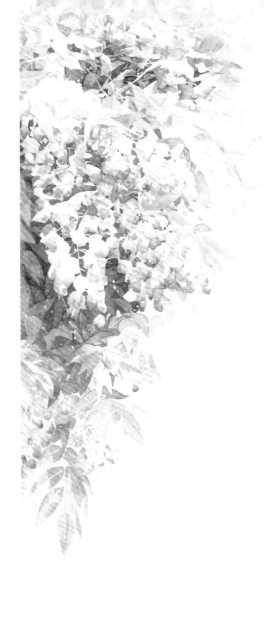

「藤花」

長在住家附近的藤花。讓花卉有如長長地流動般地構圖。

PROFILE

小林 啓子

1949年出生於日本東京。日本美術家聯盟會員、日本透明水彩會會員（JWS）。
曾獲獎多次：第6屆人間贊歌大賞展「佳作」、2015年美國Splash 17「入
選」、台灣國際水彩畫展「邀請參展」等。

部落格「小林啓子水彩部屋」
http：//mtsk645123.exblog.jp/

TITLE

優雅細緻的自然風景水彩課程

STAFF		ORIGINAL JAPANESE EDITION STAFF	
出版	瑞昇文化事業股份有限公司	編集・制作	株式会社童夢
作者	小林 啓子	撮影	天野惠仁（株式会社日本文芸社）
譯者	余明村	装丁・本文デザイン	田山円佳（SPAIS）
監譯	高詹燦		

總編輯	郭湘齡
責任編輯	蔣詩綺
文字編輯	黃美玉　徐承義
美術編輯	陳靜治
排版	執筆者設計工作室
製版	昇昇興業股份有限公司
印刷	皇甫彩藝印刷股份有限公司

法律顧問	經兆國際法律事務所　黃沛聲律師

戶名	瑞昇文化事業股份有限公司
劃撥帳號	19598343
地址	新北市中和區景平路464巷2弄1-4號
電話	(02)2945-3191
傳真	(02)2945-3190
網址	www.rising-books.com.tw
Mail	deepblue@rising-books.com.tw

本版日期	2018年3月
定價	350元

國家圖書館出版品預行編目資料

優雅細緻的自然風景水彩課程 /
小林啟子作；余明村譯. -- 初版.
-- 新北市：瑞昇文化, 2017.11
128面；18.2 x 25.7公分
ISBN 978-986-401-198-8(平裝)

1.水彩畫 2.風景畫 3.繪畫技法

948.4　　　　　　　　　106015535